智慧博奕

HOW TO WIN AT THE CASINO

賭城大贏家

目録
contents

在博奕條款修正通過後，台灣許多大專院校紛紛開設相關課程，培養專業人才投入博奕這個在台灣剛要萌芽的新興事業，很高興見到「博奕」終於不再充斥著負面形象，漸漸朝向專業化發展。而坊間也趁勢推出了許多與「賭」相關的書籍，真可謂琳瑯滿目，在閱讀過《智慧博奕—賭城大贏家》之後，發現這是一本非常詳實的介紹百家樂、輪盤、骰子、撲克……等遊戲規則的書籍，此外，尚有獲勝機率、賭場優勢計算和賠率介紹，相信可以讓讀者和玩家獲益良多，讓你去到賭場不再只是霧裡看花，而能夠真正享受遊戲帶來的樂趣。

美國拉斯維加斯博奕管理學院　院長
美國拉斯維加斯資訊報系　發行人
國立高雄餐旅學院推廣教育處　教授
銘傳大學推廣處　教授

陸亮祖　院長

台灣即將有合法之觀光賭場誕生，然而對於部分讀者而言，博奕產業在台灣仍是相當陌生之產業。「智慧博奕—賭城大贏家」是一本具有精美彩色印刷、圖文並茂之工具書，其中以觀光賭場環境、工作人員組織、規則與禮儀作為導入，並簡單介紹幾種觀光賭場較受歡迎之遊戲、賠率、賭場優勢，再加上列舉觀光賭場遊戲專用術語與詞彙，使其內容更加豐富完整。因此，對於不論是想了解並學習觀光賭場熱門遊戲以小試身手之讀者，或是想成為專業發牌官之學員，本書均不失為一優良之入門讀物。

南亞技術學院觀休管系　助理教授
美國AIG博奕學院授權種子　教師
台灣首創博奕事業管理中心　創立人

李瑾玲　博士

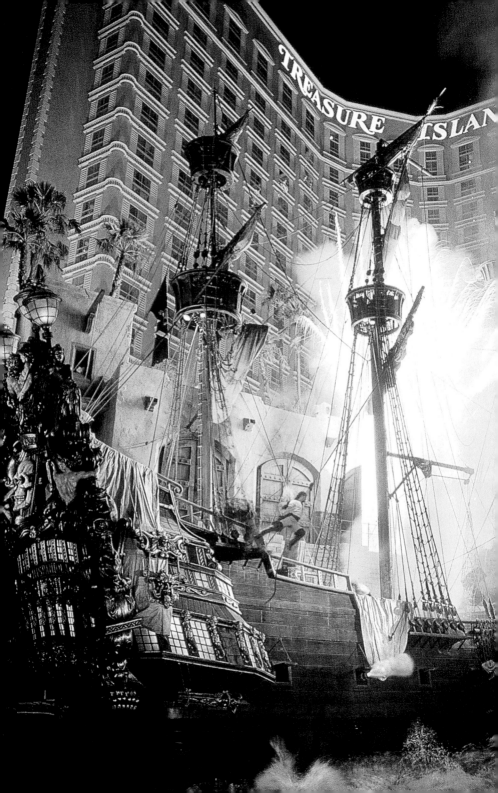

賭場體驗

　　賭場是一個讓您體驗極度奢華、令人著迷、沒有時間限制的國度。它擁有著自己專屬的語言、貨幣和規範。為各地的玩家,提供了一個嘗試手氣的地方。它,收集您的壞運氣,也大方的帶給您好運。在嚴密的監控與制度規範下,專業訓練的發牌員陪您在輪盤、 21點(blackjack)、梭哈、撲克、骰子及吃角子老虎機等多樣的遊戲中,帶給您一個公平公正的娛樂環境。一般來說,賭場可大致區分為兩種不同的型態:一種為市區中的高級賭場,嚴謹的服裝要求及高額的賭金限制;另一種為渡假型或個人俱樂部,輕便休閒的服裝和較低的賭金限制。可依照您個人的喜好,享受賭場帶給您的愉悅體驗。

丟骰子通常是賭場中最熱鬧的地方，跟隨著玩家擲出的骰子，此起彼落的歡呼著；而撲克遊戲區中，玩家們專注琢磨著手中持有的牌，營造出一個沈穩平靜的環境。

遠離熱鬧喧揚的賭場大廳，多數的賭場也設置了專屬廂房，為想要豪賭一番的貴賓們，提供一個私密且不被打擾的遊戲空間。

渡假型的賭場和美國多數的賭場一樣，通常都位於大型的休閒環境中，其中包括了飯店、餐廳、運動場、或是其他的娛樂設施。賭場的大廳通常非常的寬廣，一排又一排的吃角子老虎機放置其中，當中還有可以讓您一夜致富的連線老虎機。

基諾(Keno)或是百家樂(baccarat)的遊戲通常會在另一個分開的區域或是包廂中來進行，好吸引一些超級玩家在此多做停留。在歐洲，賭場的規模通常比較小，一般是以俱樂部的型態來經營並座落於市中心附近。

走進賭場時第一個會遇到的區域多為賭場的大廳，大廳裡的接待人員會協助與指引遊客，也會在此為玩家們提供會員申辦的相關服務。若自行開車前往，賭場多半附有停車場，有些賭場甚至提供代客停車的服務。

 賭場環境

賭場通常是一個繁忙熱鬧的地方，在歐洲的賭場，輪盤和21點(blackjack)等較安靜的遊戲相當受到歡迎。而在美國，充滿歡呼聲的丟骰子和伴隨聲光效果的吃角子老虎機則是令人著迷。在輪盤遊戲中，玩家們冷靜的下注，專注於滾動輪盤開出的號碼，沒有多餘的喧鬧聲；在另一區，

上圖 位於拉斯維加斯的米高梅賭場(MGM Grand)，奢華的裝潢讓您好似回到好萊塢的黃金時光中。包含著16間餐廳、電影主題式酒吧、永難忘懷的結婚教堂及壯闊華麗的秀場。

在賭場中，電子產品是禁止使用的。像是行動電話、電腦、計算機、收音機等…也不可以使用照相機照相。

在前往賭桌的途中，通常都會先經過充滿聲光效果的吃角子老虎機，這些遊戲都相當容易，而且只需要一點賭金就可以開始，所以在這區域中，常常都是人山人海。閃光、鈴聲、警笛和代幣掉落的碰撞聲，更增添了這個區域興奮的氣氛。從復古的拉霸機到電子式撲克機，以及最新的互動型電子遊戲機，所有機械型或是電子型的遊戲機都可以在這區找到。

主要的遊戲區域通常都裝潢得非常華麗，但其中最引人注目的，還是那些鋪著綠色或藍色絨布且畫著下注區域的賭桌了，而玩家的座位則圍繞在這些賭桌邊，依照不同的遊戲主題一群一群的排列著。通常，擁有同一主題的賭桌範圍稱為一個賭區。

每張賭桌會有一位發牌員主持遊戲，並有一位監察員確認每張賭桌的遊戲公平性。還會提供紙筆給輪盤的玩家記錄開出的球號，現今，每個輪盤賭桌旁，都有明顯的電子計分板告知玩家所開出的球號。

美國的賭場常有合作的出版商，發行有關運動競賽的相關刊物。而這些出版刊物可在賭場中拿到，玩家同時也可以在此透過大螢幕觀看全世界的運動比賽、賽馬等活動，並對有興趣的比賽下注。

右圖「衝到銀行」的新方法？

賭場為了讓玩家們可以獲得最少的影響及高度的便利性去贏得更多的錢，貼心的在賭場設立了自動提款機(ATM)供玩家使用。

兌幣處(Cash point)

在賭場的主要區域內都會設有兌幣處（通常有加裝鐵欄，像個籠子一樣），在這裡處理著各種的財務交易，如支票兌現、申請賭場信用額度、兌換賭場代幣或是將代幣換回現金。玩家可以在此使用當地的貨幣、其他國際上主要通行的貨幣，甚至使用旅行支票來兌換賭場代幣。有些賭場甚至可以接收玩家直接使用國際通行的貨幣來進行遊戲。而信用卡在此使用較不方便，而且也常有可用額度的限制。然而賭場卻非常樂意接受玩家使用信用額度來進行下注，玩家可直接在兌幣處兌換或是在行前透過電話、傳真、電子郵件等方式向賭場提出申請。大多數的賭場現在都有在兌換處附近設置自動提款機（ATM）供玩家使用。

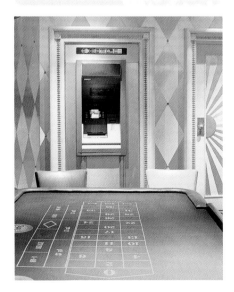

賭城大贏家

專屬廂房

專屬廂房，或是歐洲地區所謂的專屬沙龍，是賭場為了提供給擁有中高賭金的玩家們一個不被打擾亦可盡情遊戲的地方，在這裡通常也擁有賭場中最高額賭金限制的賭桌。而廂房中的所有遊戲，如輪盤、21點、百家樂等也是由賭場中最有經驗的發牌員來服務玩家。為了服侍那些真正的貴賓們，賭場甚至會為這些貴賓提供一間專用的廂房讓他們盡興。

會員申請資格

有些地區或國家，賭場會要求玩家成為會員後才可進入，依照不同賭場的規定必須親自前往申請或是以書面方式申請。在一貫的會員申請程序中，玩家必須提供賭場個人相關資料，如姓名、居住地址等，更必須提出有效年齡證明，以符合進入賭場的相關限制。依照各地不同的法律限制，進入賭場或是參加遊戲都有年齡限制，通常必須年滿18歲，但在美國，玩家必須年滿21歲，瑞士必須年滿20歲。賭場會要求玩家提出有效的證明文件如：身分證、駕照或護照等。

在英國法律要求，有會員資格的人才可進入賭場，且必須在進入賭場24小時前提供相關證明文件並完成申請。賭場保有拒絕玩家成為會員的權利，而且賭場和賭場間，都會不時的交換名單。如果玩家是在賭場的黑名單上或是曾被拒絕申請，通常都很難再取得其他賭場的許可。

下圖　專屬沙龍或是專屬廂房，是準備給擁有著高額賭金且想要挑戰賭場最高賭金限制的貴賓級玩家。

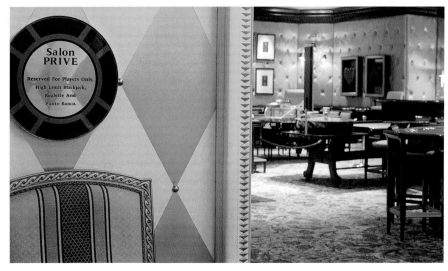

賭場的工作人員介紹

▶ 在賭場可以由不同的制服來辨別員工的職位。通常賭場的員工都是穿著晚禮服，男士打著領結和穿著小背心；女士則是身著長衣；監察員、賭區主管和經理則是穿著正式西裝或燕尾服。總經理通常則穿著正式的西裝或是套裝。在渡假型賭場中，賭場通常都有非常強烈的主題性與裝潢，因此員工的制服通常都為了搭配整體的主題而設計成較為輕鬆的樣式。

▶ 每張賭桌都有一位發牌員負責主持遊戲與操作設備。在撲克牌的賭桌(21點和撲克)上，發牌員還負責洗牌和分派牌。在輪盤賭桌上，發牌員則會負責擲球。雖然發牌員職責會隨著不同的遊戲而變化，但是其主要職責還包括把錢兌換成賭場代幣、協助玩家下注、給與玩家遊戲方式的相關指導、支付玩家獲勝的代幣與收集玩家輸的代幣，甚而關注玩家的行為。

▶ 監察員的職責則是負責監控每張賭桌。他們負責檢查每位發牌員是否有正確地操作遊戲，並確保玩家是否有作弊或是其他不公正的行為。每個監察員所需監控的可能不止一張賭桌，另外還得記錄每位玩家的花費及輸贏，且對於金額較大的花費做稽核與記錄。監察員須注意到有多少大金額的代幣給了玩家，並且解決可能在發牌員和玩家之間出現的任何爭論。

上圖 發牌員都非常的友善，且穿著裝扮很時髦。

服裝規範

賭場保留拒絕不符合服裝要求的玩家進入的權利。而白天或晚上賭場可能會有不同的服裝限制標準，通常在白天賭場對服裝的要求有較寬鬆的規範。高級的賭場，特別是像那些需要成為會員才能進入的，對玩家的衣著服裝有著很嚴謹的要求，男士最少要穿外套和打領帶；而渡假型賭場通常允許玩家穿著便裝，但是每家賭場的服裝規範仍有相當大的不同，因此最好在出發前先行確認賭場的服裝規範為何。一般而言，若玩家穿著牛仔褲、T恤、海灘裝、運動服和工作服等都是不會被允許的。

賭城大贏家

如果發生問題，如玩家認為發牌員計算錯玩家所贏得的金額，或者因為發牌員的不注意而誤收了玩家的代幣，發牌員會以特殊的暗號(kissing noise)召喚監察員。這個暗號就算是在廣大且充滿雜音的賭場中也很容易被聽到。由於賭場會對所有的賭桌行為加以錄影存證，因此任何像這樣的爭議可以很快速地獲得解決。

每一個賭區都有一位賭區主管(pit boss) 負責賭區內的所有賭桌，他們的主要工作是負責賭區內工作人員的調度並且監控著賭區內發牌員及監察員的工作狀況。賭區主管會詳細記錄玩家遊戲時一些特別的資訊，並且向賭場經理報告，包括某位玩家贏得了多少錢，因此當玩家在一個遊戲結束需要兌現時，這些資訊會被傳送到兌幣處，而兌幣處的出納員則經由此資訊來確認玩家所兌換的代幣是合法贏來的，而不是透過作弊或者偷竊。

賭場經理們則是在賭場內扮演公關的角色，他們需要與玩家們寒暄並且提供玩家回饋獎勵。例如飲料招待、餐廳餐券、香煙、飯店房間招待或者是秀場門票。

玩家在賭場內的花費決定著他們可得到多少的回饋獎勵，花費最多的玩家有時可得到所有的回饋獎勵。而喜好吃角子老虎機的玩家們也可以參加賭場內吃角子老虎機的會員，並累積點數來換取獎勵。

賭場會保留每位玩家在賭場內所有輸贏記錄。在許多國家中，賭場是受到政府或是當地（州）政府的管理。若某位玩家有持續性高額的賭金活動，政府的工作人員可能會要求賭場提供此玩家的詳細資料，以確保沒有其他特殊的犯罪行為在此發生。

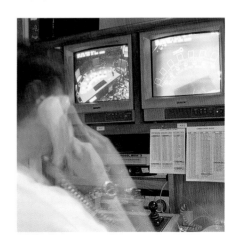

右圖 在安全控制室裡，受過訓練的人員在螢幕前監控著賭場內的所有行為，尋找任何可能作弊的證據。

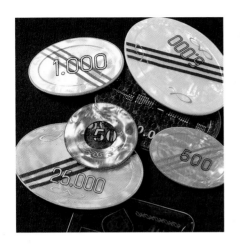

▶ 安全人員會混在賭場人群內,包括穿著制服與便服的安全人員。賭場會使用多種電子監視系統監控賭場內的活動,所有的遊戲都會被記錄,並且儲存一段時期,以便如果發生爭論或問題時賭場可以調出資料。

▶ 當穿制服的安全人員發現賭場內有扒手或作弊行為時,會通知安全控制室內的監控人員嚴加監控著監視系統。如果一名玩家涉嫌作弊或是偷竊,在被請出賭場前,作弊的玩家會被拍照存證。賭場會分享關於作弊者的資料,因此他們會遇到其他賭場拒絕他們進入的待遇。

上圖 南非太陽城的高面額代幣。每個代幣都很獨特,且無法在別的地方使用。

賭場貨幣

⊙使用彩色的塑膠片或者金屬片取代現金,稱為賭場代幣。使用代幣可以讓遊戲更迅速且順利的進行,因為這些特殊設計的代幣能輕易的堆疊起來而且方便計算。玩家可在兌幣處兌換代幣(使用任何國際主要貨幣),或者在賭桌上直接兌換(限使用當地貨幣)。

⊙每個賭場有它自己特有的代幣且只能在這個賭場裡使用。然而若是在有連鎖性的賭場裡,它的代幣則可能可以在不同地區的賭場內使用。

⊙通常低面額的代幣多是正圓形的。而高面額的代幣,通常是矩形或者橢圓形。

⊙賭場通常有兩種不同的代幣-現金代幣或是賭桌用代幣。現金代幣是賭場一般所使用的貨幣。它們用來進行遊戲、下注、且可以支付賭場內的餐飲消費甚至當作給予賭場服務人員的小費。每個代幣上都有標示其現金價值、賭場的名字和賭場的標誌。賭場通常是依照現金代幣的顏色來作代幣面額的區分與命名。例如,在倫敦賭場說紅色(reds)是代表5英鎊的代幣、黑色(blacks)是指25英鎊、粉紅(pinks)是指100英鎊、而單身的(singles)則是指1英鎊的現金代幣。

賭城大贏家

⊙在離開賭場時，所有的代幣都可向兌幣處兌換為現金或是支票。

⊙賭桌用代幣則限定在某些特定的遊戲賭桌上使用。需要兌換時，可將現金或是賭場代幣放置在賭桌上，但必須確定沒有放在賭桌上的下注區，並且告知發牌員兌幣(colour)。而發牌員就會兌換同等值的賭桌用代幣給您。在確定離開遊戲之前，也需要跟發牌員兌換回現金代幣。一些賭場允許玩家以現金直接下注，這時發牌員會大聲宣佈'現金下注(money plays)'並用特殊記號為玩家進行遊戲。若使用現金的玩家獲勝，發牌員則會付給玩家現金代幣。

下圖 以現金兌換賭桌用代幣時，疊起來的代幣將會攤開來計算以確定發牌員兌換給玩家的金額正確。

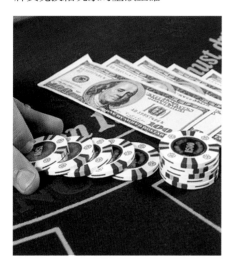

賭場規則與禮儀

玩家們必須遵守幾項規則來讓賭場內的遊戲可以順利進行且不被中斷，而規則與禮儀大致如下：

• 不要與發牌員聊天

• 不要把錢或者代幣放到發牌員手中

• 不要將代幣丟擲到遊戲下注區

• 絕不移動其他玩家的代幣

▶ 發牌員雖然都是熱情好客的，但是他們必須使遊戲順利進行並防止作弊行為。所以若您一直找發牌員聊天而使他分心，通常會被視作要作弊的計謀，所以他們可能會忽視您。因此如果您想要在遊戲時找人閒聊幾句，最好是找賭場經理，因為他們的職責也包括與玩家寒喧和公關。當您對於遊戲有疑問或覺得不公時，可請發牌員找監察員來協助處理。

▶ 賭場的安全要求，玩家不能直接傳遞東西給發牌員，例如手提包(錢包)或者外套等東西。發牌員也不允許和玩家握手，以防止他們偷偷地收售代幣。

▶ 丟擲代幣到下注區可能會導致其他玩家的代幣被撞擊而偏離了原先放置的地方。在大型的賭桌上，如果您無法將代幣放到想下注的區域時，例如輪盤賭桌或百家樂，您只需要將代幣放於賭桌上靠近自己的面前，並且清楚告知發牌員您所想要放置的區域，發牌員將會替您放置。除非您是要兌幣或者下注，千萬不要直接將現金或代幣放置於賭桌上及下注區，因為這樣會被認為您是要開始遊戲並下注了。

▶ 在輪盤賭桌上，第一個使用現金代幣下注的玩家有優先權，一旦下注確認後，發牌員將會告知其餘的玩家無法再使用相同面額的現金代幣下注。而玩家使用現金代幣下注時，發牌員會大聲宣佈，例如：'紅色下注了(reds on)'或是'粉紅色下注了(pinks on)'（依照現金代幣不同的顏色來稱呼）。

▶ 若您臨時有事需要離開賭桌，不要隨意將您的代幣留在賭桌上，因為它們很容易被扒手偷走。除了撲克的賭桌，若玩家有事需要短暫離開，發牌員才會幫玩家看顧桌上留下的代幣。

▶ 玩家不可以自行接觸任何遊戲設備或者卡片，除非由發牌員告知玩家需要拿卡片，在一些賭場，連21點的玩家也不允許接觸卡片。而在撲克遊戲時，玩家雖然可以拿著屬於他們自己的卡片，但卡片必須一直保持在賭桌上清楚可見的地方。

▶ 絕不要去移動其他玩家的代幣。如果您需要在其他人的代幣上放置您的代幣，或覺得他人下注的位置有問題時，可以請發牌員幫您確認或放置。

▶ 玩家應該等候發牌員完成所有的賭金計算與發送後才可以再次下注。發牌員會提示玩家們下注的時間。當發牌員宣佈'請下注(place your bets)'時，才是代表新的一局遊戲開始，並可以下注了。

▶ 發牌員們必須遵守一套非常嚴謹的規則，例如計算與支付所有玩家的賭金。因此，即使您可能因急事得馬上離開賭場，在還沒有輪到您的時候，您也無法要求發牌員先為您兌換賭金。

賭城大贏家

開始遊戲

大多數賭場提供了玩家非常多樣的遊戲選擇，但基本上所有的遊戲都是以下面三大類的形態出現-卡片、骰子以及轉輪遊戲。機械型的遊戲(使用轉輪或者其他移動性的設備)包括有輪盤賭桌、吃角子老虎機、幸運輪(boule)、大六輪和類似樂透遊戲的基諾(Keno)。丟骰子、雙好(two-up)和壓寶(Sic Bo)則全部都以骰子或者像硬幣那樣的金屬代幣來進行遊戲。而卡片遊戲則包括21點 (blackjack)、撲克、百家樂等。

賭場內的遊戲隨著國家的不同而有所變化，有些遊戲有好幾種名稱，有些則只有在特殊的國家或地方才玩得到。撲克、丟骰子和吃角子老虎機在美國和國際性的渡假型賭場中常會出現，歐洲的賭場則傾向較傳統的遊戲，像法式輪盤、幸運輪及百家樂；雙好(Two-up)在澳洲賭場中非常熱門；而如同遊戲本身的名字一樣，加勒比撲克(Caribbean Stud Poker)則在加勒比地區內大受歡迎。

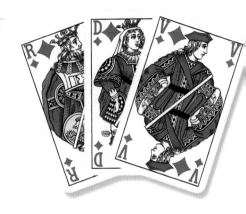

很多賭場都有提供遊戲簡介，略述各種規章並且如何進行遊戲的簡短細節。一些賭場在生意較平淡的日子還會開課，提供玩家一個不會輸錢又可學習與體驗遊戲的機會。

上圖 法式的撲克牌使用不同的字母，但卡片上的圖示仍與一般常用的英式撲克牌類似。

賭場所使用的紙牌通常比一般所買到的撲克牌大。全世界的賭場內使用的撲克牌通常有兩種標準，分別是法式和英式撲克牌，兩者的差異為卡片上的圖示或是字母符號的不同。在英式撲克牌裡國王、王后和傑克分別以符號K，Q和J來表示，而法式撲克牌則使用R，D和

V(R代表國王(Roi)，D代表皇后(Dame)，V代表傑克(Valet))。雖然使用的字母符號不同，但是玩家可以很容易的由卡片上的圖示來區分，對於不熟悉撲克牌的玩家也不會造成太大的困擾。

在這本書裡，將全部使用英式撲克牌來作為遊戲說明。

充滿機會與技巧的遊戲

賭場提供玩家選擇以運氣或是技巧取勝的遊戲,在技巧的遊戲中,玩家可依自己的想法去實現贏錢的快感。而讓運氣來主導的遊戲,則能享受幸運之神的洗禮。

運氣取勝的遊戲包括有輪盤、吃角子老虎機和百家樂遊戲。這些遊戲通常非常容易,一旦玩家決定玩什麼號碼,剩下的就交給運氣去決定了。

撲克和21點則是充滿技能的遊戲,因為玩家必須對每張卡片做出不同的決定,運用聰明才智與經驗才能在遊戲中獲得勝利,因此這類遊戲的輸贏結果,可說是結合了技能、知識、經驗與感覺。

賭城大贏家

遊戲計畫

賭金

在賭場中每張賭桌上都會標示出最小和最大的賭金要求。最小賭金是指在此賭桌上進行遊戲最小應下注的金額；最大賭金則是每次下注時最大的金額限制。不過，在每種遊戲中，不同的賭桌可能有不同的賭金限制。例如，在輪盤賭桌區中，有些賭桌提供最小賭金限制(例如5美元)，而同一區其它的賭桌最小賭金限制則較高(例如10美元)。要加入一場遊戲，玩家的下注金額必須符合該賭桌最小的賭金限制，或是選擇以最大的賭金限制來下注。賭金的限制告示會放置於每張賭桌上，或是懸掛在賭桌旁。每個遊戲都有不同的賭金限制，而每位玩家也會依照自己的喜好與能力來下注，在使用賭桌用代幣的賭桌上，每枚代幣的面額就是該賭桌的最小賭金限制。最小賭金限制較低的賭桌通常是人山人海，而高賭金限制的賭桌通常位於專屬廂房(沙龍)內。

依照遊戲方式，不同的遊戲也有不同的下注限制與需求。在輪盤賭桌上下注區外圍的金額限制可能高於下注區內圈的金額限制。雖然每枚賭桌用代幣的面值就是該賭桌最小的賭金

上圖 這個放置在21點賭桌上的告示牌，可以清楚讓玩家們知道這邊是提供給進階玩家想要挑戰高額賭金的地方。

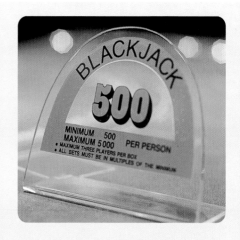

限制，但是玩家可以向發牌員要求提高它的面值。例如，在一張輪盤賭桌上的最小賭金可能是2美元(每枚賭桌用代幣都值2美元)，如果一名玩家請求他的代幣被註明，舉例為25美元，則賭場會有一個特別的記分員用來計算與註明這名玩家所擁有的代幣新面值。而這名玩家的所有賭桌代幣每枚面值則是25美元。

賭場通常有在平日提供較低的賭金限制，而假日或是週末人潮較多時提高最低賭金限制的額度。

賠率

賠率可以告訴玩家下注的賭金可以贏回多少。賠率則會依照遊戲中不同的下注金額來表示，有些賠率會直接標示於賭桌的下注區上(例如，在21點賭桌的保險格(Insurance)上賠率是2比1)，但這只是眾多賠率中的一種，每種不同的下注都會有不同的賠率。

每種遊戲的特殊賠率都會列表標示（懸掛）在賭桌上或是賭桌旁，註明下注多少金額即可得到多少的賠率，讓玩家們依照自己的喜好下注。

賠率會標出兩個號碼，像是2比1或者8比1。左方的號碼表示可獲得的倍數，右方則是所下注的賭金。對於2比1的倍數來說，如果玩家以一枚代幣來進行遊戲的下注且獲勝，玩家可保留原本下注的代幣並贏得另外兩枚代幣，因此總共會有3枚代幣。對3比2的倍數來說，如果下注一枚代幣，將可贏得一枚半的代幣，並保有原本下注的代幣。總數會變為2枚半的代幣。

若玩家一次下注五枚代幣在賠率2比1的遊戲中，5乘上賠率2比1，變成10比5。這表示玩家一次下注五枚代幣獲勝時將可獲得10枚代幣，以及原本的5枚代幣，拿回總數15枚的代幣。

一種常用的表示方式則是在兩個數字間加上斜線或是冒號，因此2比1就是2/1或者2：1。

持平的賠率

有一種賠率將不會特別標示，也沒有數字可供玩家參考，那就是當賠率為一比一時。實際上一比一的關係(1/1)的賠率通常稱為持平的賠率(even money)，這類賠率多出現在輪盤賭桌上外圍的下注區塊中(如下注在黑色，紅色；單數，複數；高，低的區塊中)。在這種賠率下，下注10美元獲勝即可得到總數20美元(獲勝的10美元和下注保留住的10美元)。

機率

當一枚硬幣被丟出時，人頭朝上或數字朝上的機率會各佔一半，不過，這並不表示如果您連續投擲硬幣100次，它就真的會各自出現五十次。這個機率是經由非常大的試驗與統計後才可求得，因此不可能在任何一次投擲時都能準確預測出結果。

在玩輪盤遊戲時，很多玩家都會犯下這樣的錯誤去預測號碼，當其中一個號碼很久沒有出現，它一定會在這次或下次出現，而往往玩家可能要花整晚的時間與大量的金錢去等待這個號碼出現。

右圖 現在洗牌機器已經替代了發牌員其中的一項工作。洗牌機快速、有效率，並且較不受人為錯誤影響。

賭城大贏家

賭場提供遊戲的賠率給玩家，讓玩家贏錢，但是這並不表示玩家一定能贏錢，因為以遊戲背後的真正機率而言，賠率不過只佔去了賭場利潤小小的一部份，而這樣的差別稱為賭場優勢(house advantage or edge)，它通常以百分比來表示。

不同的遊戲有不同的賭場優勢，例如21點，這是以一個平均值來說明，因為賭場優勢會隨著遊戲的進行而變化。

用輪盤遊戲來說，在只有一個0的輪盤賭桌遊戲中，其中包括了數字1-36號，以及一個0，因此總共可供玩家下注的數目為37個數字，若在每個數字上都下注，這樣玩家一定可以得到一次獲勝機會，但這將花費玩家37枚的代幣，而壓中的號碼賠率為35比1，那麼表示玩家將贏得36(35 +1)枚代幣。但是他實際上花費了37枚代幣去贏得這個遊戲，因此若一名玩家一直如此下注，最後他所有的代幣都將輸給賭場，因為每場遊戲都會花費一枚代幣。

而在有兩0的一個輪盤賭桌上全部的數字變為38個數目，然而壓中其中一個號碼的賠率仍保持35比1，如果每個數字下注一枚代幣，輪盤每轉動一次賭場就贏得兩枚代幣。

不同遊戲之賭場優勢比較表

	%
21點	5.6
骰子	＊ 大於 1~16.7
百家樂	高至 5
一個0的輪盤	2.7
兩個0的輪盤	5.26

（＊依照不同下注的方式）

下圖 在拉斯維加斯的費利蒙特街，閃爍的燈光誘惑著所有的玩家。

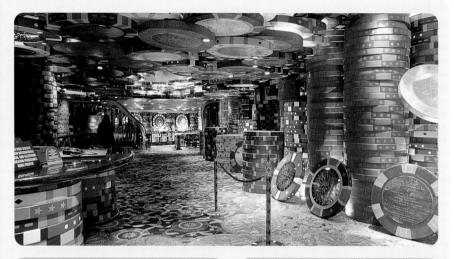

佣金

關於丟骰子和百家樂的遊戲，賭場會根據不同的下注支付玩家真實的賠率，但是會在玩家所得中收取一筆佣金。通常是以賭金的百分比當作收取的計算方式，但是有時則是依照玩家所獲勝的金額來計算。

在撲克裡，玩家依照自己的喜好下注，賭場收取一部分的所得或者是以小時來計算費率當作佣金。因為撲克有很多種作弊的方式與可能性，但是透過使用賭場設備，玩家能在此獲得公平的遊戲環境。

理想的遊戲狀態是在遊戲前先決定要花費多少和想玩多久，並且依照自己所能承受的賭金等級和下注頻率來享受遊戲。

上圖 賭場精心製作的裝潢主題和可以立即獲得財富的承諾吸引著玩家們。

賭金等級

您的遊戲預算將會決定賭金的等級。例如您有1000美元的預算來進行遊戲，在一張10美元輪盤賭桌上，每次下注一枚代幣，您的賭金將可以在此進行100場的遊戲。依照每場輪盤遊戲的週期而言，您將可能在此花上至少40分鐘到一個小時。而如果您每場下注10枚代幣，您很可能在10分鐘內花光您的錢。

在輪盤賭桌上，雖然它每次的轉動都充滿著機會，吸引著玩家下注，但是玩家並不需要每次都下注，如果您不經常賭博，您應該用較多的時間去思考與減少下注的頻率。而玩21點時，您可下注在有經驗的玩家身上，在學習遊戲時，如果您缺乏信心自己下場加入戰局，這將是一個非常有用的方式去學習和獲得經驗。

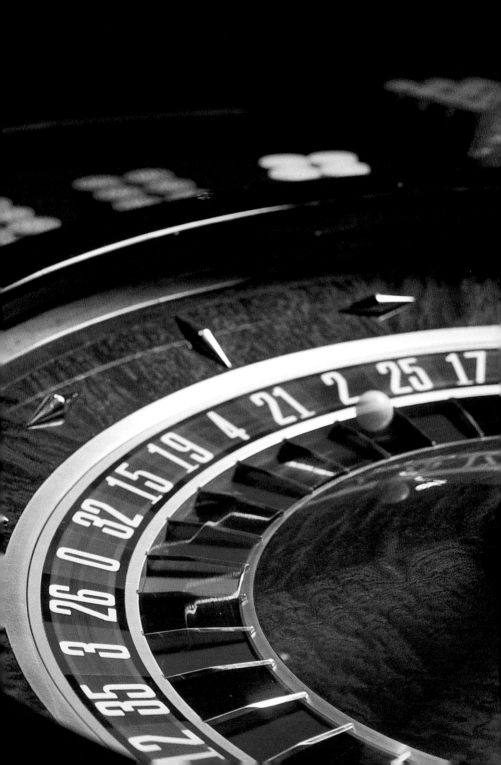

充滿機會的遊戲

　　充滿機會的遊戲是因遊戲包含著機械設備，因此有玩家無法自行控制輸贏的一種要素。吃角子老虎機和輪盤賭桌是這一類遊戲中最受歡迎的，不論是初學者或有經驗的玩家，都無法抗拒這類遊戲的魅力。

　　在歐洲賭場內的輪盤遊戲有著長久的歷史，但在美國輪盤遊戲則比較沒有那麼受到歡迎，但改良後的輪盤遊戲以及可為賭場帶來更大的收益，使輪盤遊戲維持了它在賭場中數百年不倒的記錄。

　　吃角子老虎機在美國賭場中佔了超過百分之六十的收入來源。這因為吃角子老虎機很容易玩，並且提供玩家們一個花費最小，賭金卻可獲得巨大回饋的潛在魅力。而新技術的應用更提高了遊戲的複雜性與挑戰性。

賭城大贏家

美式輪盤

⊙ 美式輪盤，有著兩個零的輪盤遊戲，由原本的法式輪盤（一個零）改良而來。現在多數的賭場喜歡設置美式輪盤，因為美式輪盤比法式輪盤便宜且操作時只需要一位發牌員就可以進行遊戲。當玩家的賭注如潮水般的湧來時，美式輪盤也更容易為賭場帶來收入。

⊙ 美式輪盤有著一張很大的賭桌，賭桌上印上了可下注的號碼與區塊，而在賭桌的後方有個木製的轉盤，所有的號碼都將由這個轉盤中開出。

上圖 每位輪盤玩家都會有著不同顏色的賭桌代幣，每張賭桌也有一種專屬的賭桌代幣。

這個轉盤被分為38個等分，從0號到36號，再加上一個獨特的號碼（00）。

所有的號碼都連續排列在這個轉盤上，每個號碼亦有著所代表的顏色：紅色或者黑色，而零號則是以綠色代表。

輪盤遊戲的主要目的是預測小球在木製轉盤中滾動後將落入哪一個數字的區塊中。發牌員必須以手動的方式轉動輪盤中的小球，並且使小球在輪盤中至少旋繞三次以上才掉入數字區塊中。小球旋轉方向需與輪盤轉動的方向相反，每次新的旋轉必須從前次落入的號碼區塊中開始。

⊙ 輪盤的賭桌代幣只能在輪盤的賭桌上使用。而每枚代幣的面值即是那張賭桌的最小賭金限制金額。如果玩家想要擁有較高面值的賭桌代幣，他們只需通知發牌員，請計分員為玩家做好相關的設定工作與指定新的面值後（最高面值不可超過賭桌的最大賭金限制），玩家就可以以新的面值來進行遊戲了。

⊙ 雖然輪盤玩家可以使用現金代幣來進行下注，但是使用賭桌用代幣（也叫colour)是比較明智且較不易發生錯誤的選擇。如果一位玩家以現金代幣進行下注時發牌員將會大聲的告知所有的玩家與其他的賭場工作人員，例

如，宣佈'紅色下注了（reds on)'或是'黑色下注了（blacks on)'依照現金代幣不同顏色來稱呼，同時也是告知其他的玩家不要用相同顏色的現金代幣來進行下注，以免發生錯誤。

⊙ 發牌員在遊戲中會給予多種不同的口頭提示，並且宣佈遊戲目前所進行的狀態，為了確定所有的賭注都能正確地放置，玩家應該仔細的聽從發牌員的指示。因為賭場有著嚴格的規章，規定著玩家不可以移動其他玩家的代幣，如果一位玩家在遊戲中或下注時不經意的將其餘玩家的代幣撞開原本的位置時，發牌員會將下注的代幣堆疊起來並且宣佈代幣被移動了，也同時宣佈該枚代幣的顏色和它原本放置的位置。

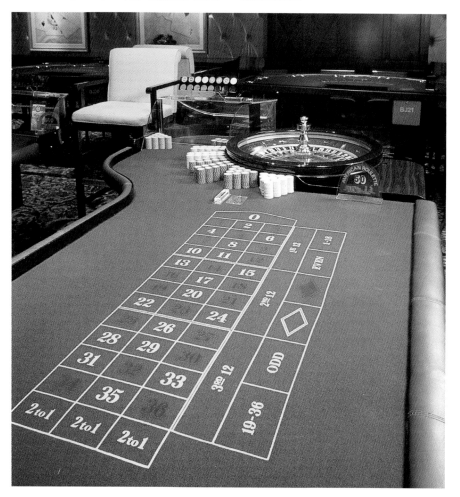

賭城大贏家

放置賭注

　　雖然輪盤的下注區塊看來錯綜複雜，但其實下注是非常簡單的。想下注在個別的號碼上時，只需將代幣放置在該號碼的正上方即可；想同時下注兩個鄰近的號碼時，只需將代幣放置在分隔兩個號碼的分隔線正上方即可；若想選擇紅色或者黑色、單數或者雙數、大數字或者小數字，也只需要將代幣放置於賭桌上相對應的下注區塊正上方即可。

　　賭場多會同時使用左手賭桌和右手賭桌，然而這增加了玩家放置下注位置的困難度。在右手賭桌上，下注區塊的第一列位置是指離發牌員最遠的那一列，而在左手賭桌上，下注區塊的第一列則是離發牌員最近的那一列。一些基本常用的下注方式將配合下頁的例圖來說明，而括號內的顏色則是指下頁例圖中代幣的顏色。

◎直接下注（綠色的代幣）

　　這是指玩家在包括0和00的38個號碼中直接選定一個號碼下注，代幣應該直接放置在該號碼的正上方，並確保它沒接觸任一邊的格線，只有在該號碼開出時才能贏得遊戲。

◎分開（粉紅色的代幣）

　　在下注區塊上的兩個鄰近的號碼上下注，代幣應放置在這兩個號碼之間的分隔線正上方，如果所壓的兩個號碼開出了其中任何一個則贏得遊戲。

◎一條線（棕色的代幣）

指同時下注三個鄰近的號碼，如果三個號碼中的任一號碼開出，則贏得遊戲。

◎角落（橙色的代幣）

同時下注區塊上4個鄰近的號碼，代幣應放置在兩條框線交會點的正上方，若當中的號碼開出，即贏得遊戲。

◎前四號角落（橙色的代幣）

下注在0，1，2，和3號。代幣應放置在3和00的格線交會點正上方，其中一個號碼開出，即贏得遊戲。

◎前五號（深藍色的代幣）

在美式輪盤賭桌上（即有00號碼的輪盤），下注在0，00，1，2，和3號，代幣應放置在0，00，以及2號的框線交會點正上方，如果所下注的任何號碼開出，即贏得遊戲。

◎兩條線（紫色的代幣）

是指同時下注六個鄰近的號碼，代幣需放置在雙線與六個號碼的分隔中線交會點正上方，如果六個號碼中的任何一個號碼開出，則贏得遊戲。

◎九宮格（不在圖示中）

有一些下注區塊會將1到36劃分為四等份（指一次下注九個鄰近的號碼）。第一個等份是包括1-9號，第二個等份是包括10-18號，第三個等份是包括19-27號，以及第四個等分28-36號。而代幣放置的地方有其各代表並對應的區塊可供玩家下注，當零號開出時，玩家則輸了遊戲。

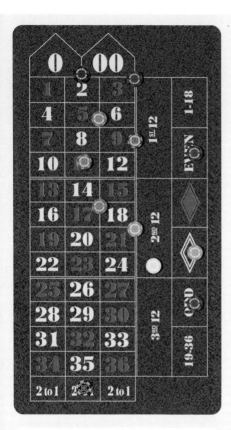

預測中獎號碼

玩家擁有很大選擇範圍來進行下注，想要獲得最高的獎金玩家必須預測出小球將落在哪個號碼上。因為在輪盤轉盤上38個號碼區分成38個等分，而這是最高風險的下注方式，然而最小風險的下注方式（以及最低的回報）是選擇一賠一的區塊來下注，簡單來說是賭小球會落在紅色還是黑色，單數還是複數，大號碼還是小號碼。

◎一整列（黑色和灰色條紋的代幣）

下注在一直列的12個號碼上，總共有三列可供玩家選擇，而代幣放置的地方有其各代表並對應的區塊可供玩家下注。若玩家所選擇下注的那一列中任一號碼開出，則贏得遊戲，但若0號開出，則輸。

◎十二個號碼或是一打號碼（黃色的代幣）

下注在一組連續12個號碼上，由1到36號共可分為三等份：包括了1-12號13-24號和25-36號。而代幣放置的地方有其各代表並對應的區塊可供玩家下注，如果12個號碼其中一個開出，則算贏。但若0號開出，則輸。

◎一比一的下注方式（紫紅色和藍色的代幣）

同時也稱為外圍的下注，這些是針對開出號碼的相對特性來下注，例如它是紅色的還是黑色的，單數的還是偶數的，大數字或者小數字。代幣需放置在其相對應的下注區塊中，如果開出的號碼有相對的特性則贏得遊戲，但若0或者00開出了，玩家則失去一半的下注賭金。

上圖 以例圖的方式說明一些在輪盤遊戲中最受歡迎的下注方式。

賭城大贏家

開始輪盤遊戲

▶ 在遊戲開始前，玩家需要先購買或兌換輪盤專用的賭桌代幣來進行遊戲，玩家可使用現金、同一賭場的代幣，甚至有些賭場接受玩家使用個人支票來購買或兌換。雖然輪盤遊戲可以直接使用現金或現金代幣來下注，但是還是建議玩家兌換輪盤專用的賭桌代幣，因為每位玩家兌換的代幣會有不同的顏色，在遊戲進行時才不會與其他玩家的下注混淆了。

兌換代幣時，代幣的面值會明顯的標示於賭桌上。代幣會以20枚為一堆，每種顏色會有200枚代幣，為了證明每堆有20枚代幣，發牌員通常會將代幣分為四或五堆，並將其中一堆攤開，讓賭場及玩家都能快速且清楚的計算後再將代幣兌換給您。

▶ 當您想加入輪盤遊戲時，遊戲可能正在進行中。正確的下注時間是當發牌員大聲宣佈 'Place your bets / 請下注' 時，隨後將您的代幣或是現金放在賭桌上靠近自己的位置，並告訴發牌員 'colour / 兌換代幣'，如果您想使用支票來兌換，也請在此時告知發牌員。兌換時絕對不要將您的現金或代幣直接放在賭桌的數字或框線上，因

為這樣會被認定您是在下注。兌換輪盤代幣時，發牌員會將您的現金或代幣收回、計算，並給予您等值的輪盤代幣，如果您有特殊喜好的顏色，且沒有別的玩家使用相同顏色的代幣時，也可在此時請發牌員為您更換。取得屬於您的代幣後，就可以開始下注了。

▶ 當您下注時還有一件事需要注意，即是放置代幣的位置。您可以直接將代幣放在您所喜好的號碼上，但當您的代幣接觸到框線時，這將會被視為同時下注了框線兩側的號碼。除此之外，當您所喜好的號碼已放有其他玩家的代幣時，您只需要將代幣放在他人的代幣之上，絕對不要移動其他玩家的代幣，如果您覺得其他玩家放置代幣的位置影響到您的下注，可以請發牌員幫您做適當的調整。

右圖 發牌員將代幣分成三堆，每堆20枚代幣，接著將其中一堆代幣分為四等分，每一等分有5枚代幣，再將其中一等分攤平放在賭桌上，方便玩家與賭場計算。

前，玩家可以向發牌員提出Long Spin或是Short Spin的要求（當有多位玩家且同時有不同的意見時，發牌員將會採用下注金額最多的玩家意見）。有些賭場的發牌員會同時使用順時鐘或逆時鐘的擲球，以避免小球總是停在輪盤上的同一區域內。

當發生連續三次出現同樣的中獎號碼時，或是發牌員在擲球上發生錯誤，賭場的發牌員會宣佈暫停一局（no-spin），但這種情況並不多見，這時，發牌員會試著抓回旋轉中的小球，但如果小球在此時已經停止旋轉並掉入輪盤的號碼格上時，所開出的號碼仍會判為無效，並不予以計算。

在小球完全停止旋轉並掉入輪盤中的短暫時刻，發牌員會宣佈 'no more bets／停止下注'，在此刻後的下注將不會被計算。當小球完全停於輪盤上的數字格內時，發牌員將會宣佈中獎號碼、中獎的代幣顏色以及中獎號碼為單數或是複數，發牌員隨後將於中獎號碼上放置一個錐狀物（dolly）作為標示，並且收走賭桌上其他號碼的代幣。偶爾發牌員可能會不小心將中獎號碼的代幣也收走，當發生這種情況時，可以告訴發牌員，發牌員將會告知賭場派出稽核員來處理，稽核員的工作為記錄每張賭桌上的動作與事件，並給予公平的確認。

▶ 當遊戲很熱烈的進行時，大量下注的代幣常會讓人分不清所喜好的號碼位置，這時可請發牌員為您放置代幣，只要將您想下注的代幣放在賭桌上靠近自己的地方，清楚的告知發牌員您想下注的號碼或位置，發牌員將會重複您的指示，並且將代幣放在您所指示的位置上。

轉動輪盤

當賭桌旁所有的玩家都下注後，發牌員將會開始轉動輪盤上的小球，輪盤遊戲的起始號碼即是上一圈所擲出的號碼，而每天第一局的開場號碼則為當日的日期，如七月六號的第一局號碼將為六號。當同一輪盤遊戲的玩家很多時，發牌員會大力一點轉動小球，讓玩家們下注的時間可以多一點（Long Spin），相反的在玩家較少的輪盤賭桌，發牌員則會小力一點轉球，讓遊戲可以較快的進行下去（Short Spin）。在發牌員開始轉動小球

左上圖 發牌員放置一個稱為dolly的錐狀標示物在中獎號碼的代幣上，以免收取其他代幣時誤收了中獎號碼的代幣。

輪盤遊戲

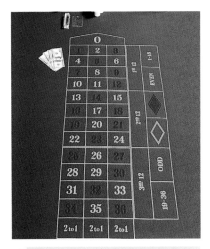

❶ 玩家放現金，或者將現金代幣放在桌上要求兌幣。

❷ 發牌員計算現金或者現金代幣，並且遞給玩家正確數量的賭桌代幣。

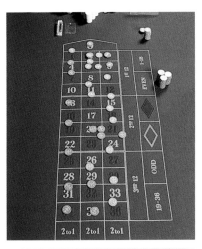

❸ 發牌員宣佈請下注（place your bets），當放置好要下注的代幣後，發牌員會開始擲球並宣佈 '停止下注（no more bets）'。

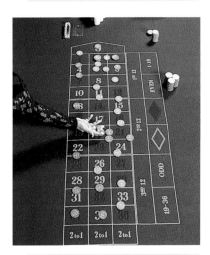

❹ 號碼20開出，發牌員會宣佈二十、黑色、偶數，並且將一個錐狀物（dolly）放置于號碼20正上方。

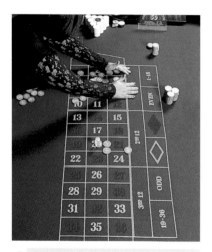

❺ 發牌員收取輸家的代幣並且計算獲勝代幣的總金額。

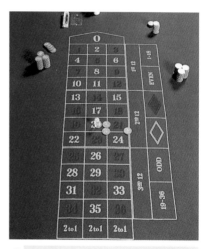

❻ 一位玩家以直接下注、分開、角落的下注方式贏得共65枚代幣。

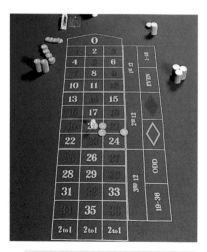

❼ 發牌員透過攤開一疊代幣的方式，來計算與證明所支付的代幣數量。

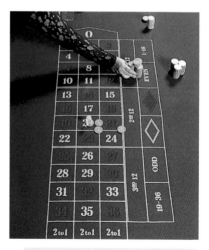

❽ 發牌員將玩家獲勝的代幣傳給玩家，並再次宣佈請下注（place your bets）。

以'十二個號碼或是一打號碼'的方式下注將可獲得2比1的賠率。

選擇 '一比一下注方式'將獲得一賠一的報酬。

選擇'一整列'的方式下注也可獲得2比1的賠率。

贏得的賭金

▶ 贏得的賭金將會依序計算，計算方式由一比一的區塊，再到一打號碼的區塊，在開出號碼周圍的下注也會獲得報酬，一位玩家可能會很幸運的同時擁有好幾種下注方式的獲勝，而這些將統一計算後一起支付給玩家。針對每種顏色的代幣，發牌員會準備玩家贏得的代幣數量，並且判斷玩家們需要多少的賭桌代幣來繼續遊戲，若有必要時，發牌員會以現金代幣支付給玩家，而玩家也可以依照自己的喜好，向發牌員提出更換現金代幣的需求。

▶ 當您需要更多的賭桌代幣或是現金代幣時，可以告訴發牌員為您更換，如果您想要停止遊戲離開時，可請發牌員為您全數更換為現金代幣。若發現您所得到的金額有所出入時，別忘了告訴發牌員請監察員來為您處理。

▶ 當0開出時，與0相關的一切下注都會正常的支付給玩家，但若玩家的代幣是放置在 '一比一'的下注區塊內，發牌員則會收取其中一半的賭金（代幣）。

▶ 當全部的賭金都被支付後，發牌員將會除去錐狀物（dolly）並且宣佈下注，這表示新遊戲即將開始。上一場贏得下注的代幣將維持在原本的位置上，因此，若您不想要再次下注在相同的號碼上時，記得要在這時將它們取回。

策　略

賠率為何？

◎**直接下注**
賠率為35比1（也標示為35/1）

◎**兩條線**
賠率為5比1

◎**分開**
賠率為17比1

◎**九宮格**
賠率為3比1

◎**一條線**
賠率為11比1

◎**一整列**
賠率為2比1

◎**角落**
賠率為8比1

◎**十二個號碼或是一打號碼**
賠率為2比1

◎**前四號**
賠率為8比1

◎**一比一的下注方式**
賠率即為1比1

◎**前五號**
賠率為6比1

　　在輪盤遊戲中零的數量將直接影響到賭場優勢，有兩個0的輪盤遊戲將帶給賭場5.26%的賭場優勢，而一個0的輪盤遊戲則有2.7%的賭場優勢，因此從玩家的觀點而言，玩一個0的輪盤遊戲將會有較高的可得利潤。而這個賭場優勢比例適用於所有的下注方式，但在美式輪盤遊戲中，外圍的下注 （大數字、小數字、單數、複數、紅色、黑色）和前五號的下注方式對賭場而言則是最低的賭場優勢，在英國的賭場中當一個0輪盤遊戲開出0時，玩家在外圍的下注則會損失掉一半的賭金（代幣），這種遊戲方式對賭場而言有1.35%的賭場優勢。

賭城大贏家

法式輪盤

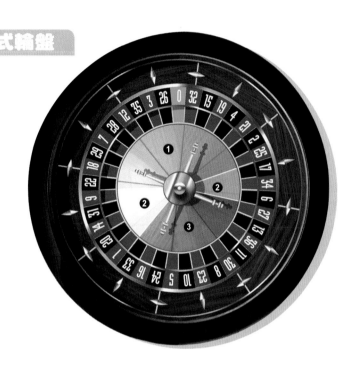

⊙法式輪盤，為美式輪盤的前身，主要出現在歐洲由法國人經營的賭場中。雖然使用相同的設備但卻有不同的語言，原則上法式輪盤的遊戲方式與美式輪盤相同，但是以較緩慢的速度進行遊戲。

⊙發牌員使用一根木棍來移動那些代幣，木棍稱之為耙（rake）。而玩家下注的方式是將代幣拋到下注區塊上，而發牌員再依照玩家代幣所靠近的下注號碼用耙為玩家整理下注的代幣。

⊙雖然遊戲是以法語來進行，但是對熟悉美式輪盤遊戲的玩家而言，只有幾個字的差異。

❶ 屬於零的區塊 （Voisins du z'ero）
❷ 單獨的區塊 （Les orphelins）
❸ 轉盤的第三區塊 （Tiers du cylindre）

法式輪盤的賭桌比美式輪盤大兩倍，下注區塊亦有所不同，那些號碼是隨意排列在區塊內。並且只有一個0。每張賭桌有兩名發牌員和一位監察員（chef de table）坐在輪盤旁邊。

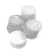

特別的下注

與美式輪盤不同，法式輪盤可依照轉盤上不同的劃分區域來進行下注。

◎轉盤的第三區塊

通常就叫做第三（tiers）。六枚代幣分別放置於5/8，10/11，13/16，23/24，27/30，33/36 六組號碼上，而這些號碼都在轉盤上33號到27號的區間內，並涵蓋了轉盤中所有號碼的三分之一。

◎單獨的區塊（右下方的例圖）

單獨的區塊是指其他以上區分方式中沒有被選擇到的其他號碼。五枚代幣分別放置在1號，6/9，14/17，17/20，31/34以及這四組的號碼上。

◎屬於零的區塊（左下方的例圖）

九枚代幣針對在轉盤上靠近零的區域號碼進行下注。兩枚代幣放置於0/2/3號的區塊交集點上，在4/7，12/15，18/21，19/22，32/35五組號碼上各放置一枚代幣，另外兩枚代幣則放置在25/26/28/29四個號碼的交集點上。

◎鄰近的下注（依照鄰近的號碼來下注）

同時下注五個號碼，且根據轉盤上鄰近5號的數字（cinq et les voisins）來下注，五枚代幣分別放置在23，10，5，24和16號正上方。

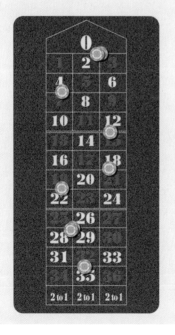

賭城大贏家

策略

賠率為何？

◎轉盤的第三區塊
如果在33到27號區塊內的任何號碼開出，可贏得17枚代幣，損失5枚代幣。

◎屬於零的區塊
如果0，2，3，25，26，28或者29號開出，則可贏得16枚代幣，另損失8枚代幣。如果其他的號碼開出，則可贏得17枚代幣，另損失8枚代幣。

◎鄰近的下注
賠率是35/1。若5個號碼中的任一號開出，則可獲得35枚代幣，損失4枚代幣。

◎單獨的區塊
如果1號開出，可贏得35枚代幣，損失3枚代幣；若17號開出，則可贏得34枚代幣和損失3枚代幣；若是6，9，14，20，31或者34號開出，則可贏得17枚代幣，損失4枚代幣。

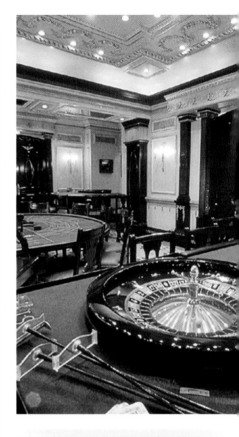

賭場優勢

賭場優勢決定在轉盤中的0，一個0的輪盤遊戲，賭場有2.7%的優勢，兩個0的則為5.26%的賭場優勢。在法式輪盤遊戲中，若玩家想要同時下注多個號碼時，所有內圍的下注區塊都會有2.7%的賭場優勢值。例如，玩家採用'鄰近的下注'方式時，因為同時包含了五個號碼的下注，因此會有五組的賭場優勢值，當然對每個單獨的號碼而言，各自有2.7%的賭場優勢值存在。

右上圖 蒙地卡洛賭場是歐洲眾多賭場中有提供法式輪盤遊戲的賭場之一。法式輪盤是美式輪盤遊戲的先驅，而美式輪盤這種受歡迎的遊戲，有著法語中小輪盤的名稱，而輪盤遊戲在現在的賭場遊戲當中是最久遠的，時間可追溯到將近300年前。

英式輪盤

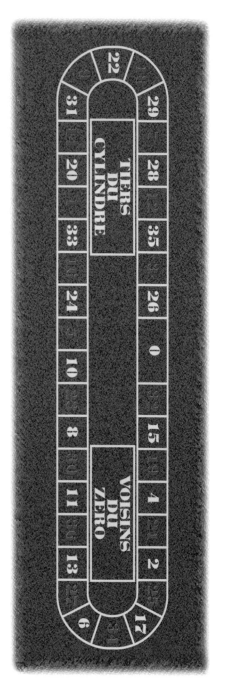

⊙這是一種美式和法式輪盤遊戲的綜合體，這個遊戲讓人困惑的事情更多，像它的遊戲名稱在英國叫美式輪盤。英式輪盤主要出現在英國和歐洲的賭場內，是使用法式輪盤的轉輪（一個0）配上美式輪盤的賭桌來進行遊戲。

⊙遊戲的方式類似美式輪盤，但卻也搭配了很多法式輪盤的要素，包括法式輪盤的下注方式，如鄰近的下注、轉盤的第三區塊、單獨的區塊等。

橢圓形的下注區塊

在一些英式輪盤賭桌上有一個橢圓形的下注區塊，這個下注區的圖示多印在發牌員前面的賭桌上，因為這樣可以讓發牌員為想用法式輪盤下注的玩家更快速的放置代幣。

為了進行這場遊戲，玩家需要先給發牌員5枚代幣並且清楚告知想要下注的號碼，以靠近5號的鄰近號碼來下注的方式來說，發牌員將在橢圓形的下注區域上5號的位置放上玩家的代幣。在號碼開出後，發牌員會宣佈開出的號碼以及 '鄰近號碼贏（neighbours win）' 或者 '鄰近號碼輸（neighbours lose）'。如果玩家的下注號碼有開出，發牌員則會支付玩家獲勝的代幣，並將下注區上的代幣移開。

賭城大贏家

快速輪盤

在2000年的時候，一種全新的輪盤遊戲誕生了，取名叫做快速輪盤。這是由澳洲輪盤所改良的投幣機版本輪盤遊戲，主要在澳洲的賭場中出現。

澳洲輪盤遊戲不太受傳統的輪盤玩家喜愛，因為他們喜歡讓一位發牌員為大家發球，並且和其他人一起互動。在1999年，澳洲皇冠賭場和星際遊戲公司（Stargames）－一家澳洲遊戲設備的科技公司，發展出一個半自動化且結合傳統輪盤和澳洲輪盤遊戲要素的全新輪盤遊戲。

◎設備

由於這個遊戲本身就是一個綜合體，所以快速輪盤也使用一般傳統輪盤遊戲的轉盤概念。

但是下注區塊已由最新型的電腦設備所取代，而使用這種電腦式的下注方式，可以避免因為不小心的碰撞而造成玩家放置的代幣被移動的問題。當然，您也可以經由電腦下注來進行各式各樣不同的下注方式與組合。

◎如何遊戲

開始遊戲前，玩家需要向發牌員購買螢幕裡的代幣，而下注時，玩家只需要點選螢幕上的號碼並將代幣放在下注的位置即可。螢幕上會顯示還有多少時間可以下注，時間停止後，發牌員則會開始轉動輪盤和擲出小球，當號碼開出時，電腦會在螢幕上計算玩家獲勝的代幣數量，並且支付給玩家。若玩家想要停止遊戲時，只需按下螢幕上的退幣鍵（cash out），發牌員即會依照電腦螢幕上所指示的代幣數量兌換成真實的代幣給玩家。

◎放置下注

除此之外，這個電腦式輪盤還同時提供其他額外的下注遊戲可供玩家選擇，如祕密的彩金、大樂透、快選和類似賽馬/賽狗的電子遊戲。目前，這種快速輪盤已經日漸普及，在全世界很多著名的賭場中，都可以發現它的蹤跡。

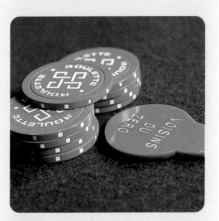

上圖 英式輪盤遊戲綜合了許多法式輪盤的要素，如圖中的代幣，是從法式輪盤中特有的下注方式中（屬於零的區塊 voisins du zero）所贏來的。

輪盤遊戲獲勝解析

▶ 每個賭場都有其忠實的"系統獵人"—這些玩家會花很長的時間坐在輪盤賭桌前，記錄著所有開出的號碼，並想從中分析出一套獲勝公式，而賭場則非常樂意提供這些玩家紙筆供他們來作記錄。然而，想經由此方式來找出獲勝公式，可說是在進行一項不可能的任務。

▶ 加深可預測的困難度，例如轉盤上數字間的分隔桿高低；轉盤和小球的旋轉速度；右手輪盤賭桌或左手輪盤賭桌等。在這麼多無法預測的因素當中，只有一樣是較為容易的，就是將所有的心思放在發牌員身上，全神貫注的聽從發牌員給您的提示，和觀察他的動作。

▶ 如果說中獎號碼可以預測出來，唯一的可能是經由發牌員擲球的習慣來預測。每位發牌員都有其獨特的擲球習慣與力道，雖然他被訓練需以不同的速度或力道擲球，但在實際操作上，也不是這麼容易就能辦到的，因此重複開出與上一場號碼相同的機率很高。有時甚至會連續五次開出同樣的號碼，這時他們必須要馬上變換擲球的方式與力道，而在附近的賭區主管也會立刻要求發牌員做適當的改變。

▶ 透過記錄與收集某一位發牌員的擲球習慣而分析出一套公式是有可能的，但是玩家必須隨著這位發牌員在賭場裡狂繞，因為每位發牌員會被輪調到不同的賭桌。同時，您也必須擁有足夠的資金，因為您無法確定那位發牌員會不會輪調到高賭金限制的輪盤賭桌。

▶ 記錄發牌員所擲出的小球在轉盤中旋轉的圈數，是找出發牌員習慣的方法之一。例如，您可能發現發牌員所擲出的小球平均會在轉盤中旋轉7圈，接著開始分析小球在經過旋轉後的落點會是在哪裡。根據起始點（上一場的中獎號碼）和旋轉的圈數來推算出可能的停止點（可能的中獎號碼），其中還包括當發牌員擲出大力或者小力的旋轉圈數，搭配平均旋轉圈數（在這裡假設為7圈）來推算出起始點和停止點之間的距離關係。例如，您可能發現小球平均以5個轉盤上號碼區塊的距離來移動，因此您可以利用這個訊息來推測出可能的停止點，並使用"鄰近號碼"的方式下注以提高中獎的機會。當然，您還必須注意是在右手賭桌還是左手賭桌，因為兩者會產生不同的號碼排列方式。

賭城大贏家

 轉盤遊戲

除了輪盤遊戲這個在全世界賭場大廳中最受玩家喜愛的遊戲以外，還有數種利用轉盤來進行的遊戲也受到許多賭場與玩家的喜愛。多數這些歷史上頗受歡迎的轉盤遊戲，現今都成為機械類型遊戲的先驅。

幸運輪（BOULE）

像輪盤遊戲一樣，幸運輪的遊戲方式是玩家去預測小球會停在轉盤中的哪一格中。轉盤上有數個區分的符號，而數字1到9號則劃分為四個等分，數字5則單獨劃分為一個等分。下注的方式可分別下注在單獨的號碼上，或是紅色、黑色、單數或複數，而5號則和在輪盤遊戲中0號的角色一樣。

大六輪 （BIG SIX WHEEL）

大六輪是一個非常簡單的遊戲，遊戲是在一個垂直站立的大轉輪上進行，由發牌員來旋轉這個大轉輪，而且幾乎所有玩家都能參加。這個大轉輪上畫滿了符號和數字，遊戲方式是推測大轉輪會停在哪個符號或數字上。下注區塊則多在大轉輪旁的賭桌上，下注方式也很簡單，只要將代幣放在賭桌上對應的下注區塊即可。澳洲就有一種被稱做大金輪（Big Money Wheel）的類似遊戲。

美國轉輪等分為54個區塊，而在澳洲則為52個。澳洲轉輪中每一個下注的號碼或符號可帶給賭場7.69%的賭場優勢，而在美國轉輪遊戲中賭場優勢會隨著不同的賭注而變化。 另外，大西洋城的大六輪遊戲中，下注在鬼牌符號或是賭場標誌上則可獲得很高的賠率。

賠率和賭場優勢

美國轉輪

$1	1/1	11.11%
$2	2/1	16.67%
$5	5/1	22.22%
$10	10/1	18.52%
$20	20/1	22.22%
鬼牌符號/賭場標誌 40/1		24.07%
（大西洋城 45/1		14.81%）

澳洲轉輪

$1	1/1	7.69%
$3	3/1	7.69%
$5	5/1	7.69%
$11	11/1	7.69%
$23	23/1	7.69%
鬼牌符號/賭場標誌 47/1		7.69%

基諾（KENO）

基諾基本上是一個連續抽獎的遊戲（像是樂透彩一樣），這在美國的賭場中相當受歡迎，每天都有很多場遊戲可以玩。玩家在彩票上（或卡片上）的數字中選出喜愛的10個號碼，然後基諾的服務人員會為您兌換成一張電腦彩券。每場遊戲中，基諾會隨機開出20個號碼，並且顯示在賭場牆面的看板中。依照號碼不同的組合賠率也會同時顯示出來，玩家僅需要查看這些看板，並且核對他們手中的電腦彩券，就可以輕易得知是否中獎。

基諾可用非常小的賭金抱回非常高的頭彩獎金。一個有名的例子是發生在1998年，澳洲的珀斯賭場（Burswood Casino），由一名婦女以2塊美元贏得價值100萬美元的彩金。

賭場優勢

賭場優勢和賠率會因不同的賭場而有所變化。每間賭場都有各自的賠率與下注規定，在遊戲之前，最好先仔細了解。賭場優勢通常大約在29-30%左右，這樣高的賭場優勢使得基諾成為賭場中最不賺錢的遊戲之一，不過由於基諾有非常巨大的潛在吸引力，能吸引為數可觀的玩家下注。

賠率

賠率大小決定在所選的號碼中有多少號碼被開出，選擇的號碼開出越多，賠率越高。選中一個號碼通常可以讓玩家贏得大約3美元，在某些賭場中若能選中10個號碼，還能贏得100萬美元的頭彩。

像基諾這樣的遊戲證明了不一定要是賭場高手才能贏得高額獎金。一名澳洲湯斯維爾（Townsville）人在昆士蘭（Queensland）贏得了最大金額的基諾頭彩，而他只是在當地飯店的賭場買了兩張'快選'的基諾彩券，幸運的他因此而贏得了250,000美元。

賭城大贏家

吃角子老虎機

大多數的吃角子老虎機是由傳統的水果投幣機演變而來的，而現在的吃角子老虎機則由傳統的三個滾輪變為五個滾輪，以增加遊戲贏錢的困難度。每條連線需要一枚代幣，因此要投滿最大值才能增加連線的機會。在機械性的操作方式下，玩家需要拉動拉桿來轉動老虎機，隨著科技進步，新的微處理器與晶片的導入，玩家也可以簡單的按下按扭轉動老虎機，這當然不會影響到玩家瘋狂熱愛老虎機的程度。

吃角子老虎機的遊戲方式是讓旋轉的滾輪上有相同符號的圖示停在同一條勝利線（winning line）上（垂直或者水平）來達成連線，而滾輪上的符號中，有些符號會帶給玩家較高的賠率，賠率的計算方式也因符號或是連線數不同而有所變化。每台機器的遊戲說明和相關的賠率都會標示在機器上，這些機器可以直接支付小額的彩金給玩家。不過，如果是贏得高額的頭彩時，賭場的工作人員會提供協助並支付彩金。

右圖 當玩家在玩有累計彩金的吃角子老虎機時，機器會自動連線所有的金額並儲存累計彩金。

傳統上吃角子老虎機需要使用硬幣或是賭場金屬代幣來進行遊戲，而玩家可以在賭場兌幣處兌換硬幣或是金屬代幣。而今日，不須使用硬幣或是金屬代幣的機器越來越受歡迎，例如在南非開普敦的太陽國際賭場旗下的大西部賭場（Sun International's GrandWest Casino），玩家則向賭場購買智慧卡（類似信用卡）的會員卡片來進行遊戲。

卡片形式的系統（如上方照片）還可以提供顧客回饋計畫，讓玩家累計點數並兌換免費的住宿或餐飲招待。

最新的發明是冒險遊戲型的電腦老虎機，由電腦繪圖與科技技術創造出非常逼真的影像、聲音與動畫。

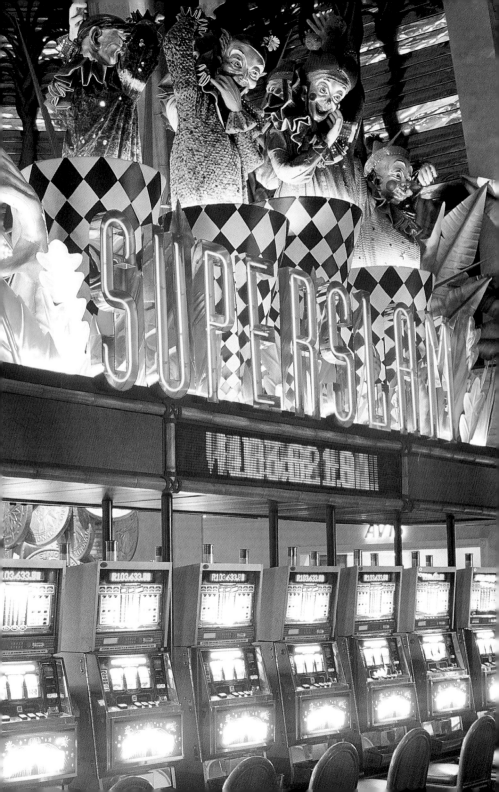

賭城大贏家

新穎的設計和充滿高額彩金的新款遊戲機，吸引了為數不少的玩家。

　　還有一些電腦老虎機可以提供平時一般在賭桌上才玩得到的遊戲，如撲克或是21點，讓較沒有信心或是不喜歡擠在一張賭桌上的玩家們，又多了一個選擇。

下圖 吃角子老虎機是賭場的主要支柱，提供了玩家可以立即富有的機會和運氣。

策　略

吃角子老虎機（投幣機）是賭場中最容易玩也是最受歡迎的遊戲，因為玩家們不需要特殊技巧就可以輕易上手。而較小的賭金限制卻有非常巨大的潛在回饋，同時有無限多種的機器可供選擇。

三個相連，兩個相連和單一的BAR

吃角子老虎機上有非常多種的符號，這些符號可能是7 s，三個、兩個相連或是單一的BAR，還有星星、鈴以及水果，例如瓜、橙和櫻桃的符號。符號所代表的價值完全依照不同的機器來決定。

符號組合

在機器上會標明每種符號的組合與賠率，在開始遊戲之前，最好先花點時間了解，因為相同的符號在不同機器上可能會有所不同。例如，某些機器上您需要獲得一排連線的7 s才能贏得彩金，而在其它機器上它可能是需要一排連線的櫻桃，有些特別的機器還可讓玩家玩萬能牌（wild card）的遊戲。

有些機器允許您保留一個或多個符號來玩萬能牌（wild card）的遊戲，而讓其餘不要保留的繼續旋轉。當在這樣的情況下，如果玩家轉到一個可以保留的符號時，機器上的保留鍵（hold）會開始閃爍，如果確定要保留這個符號，只要簡單的按下閃爍中的保留鍵，而且保留鍵也會停止閃爍；而如果要取消這個符號的保留，也只需要再按下保留鍵。

贏取最高額的吃角子老虎彩金記錄是美金＄39,713，是在2003年3月21日由拉斯維加斯的神劍賭場（Excalibur Hotel and Casino）中開出的。獲勝者是一名25歲來自洛杉磯不願透露姓名的軟體工程師，他總共花費了美金$100元在一台$1元美金限制的吃角子老虎機，因此而贏得這筆彩金。

賭場優勢

賭場優勢大約從1.5%-9%不等，機器的賠率通常是以多少賭金可回饋給玩家，並以百分比來標示，有時甚至可以看到標示98.5%回饋率的機器。若想在賭場中找到最高回饋率的機器，可以直接詢問在賭場當班的工作人員，不過回饋率的計算是經由一段非常久的記錄與統計所推算出來的，如果您下注了100 美元，並不一定保證您將立即獲得98.5 美元。

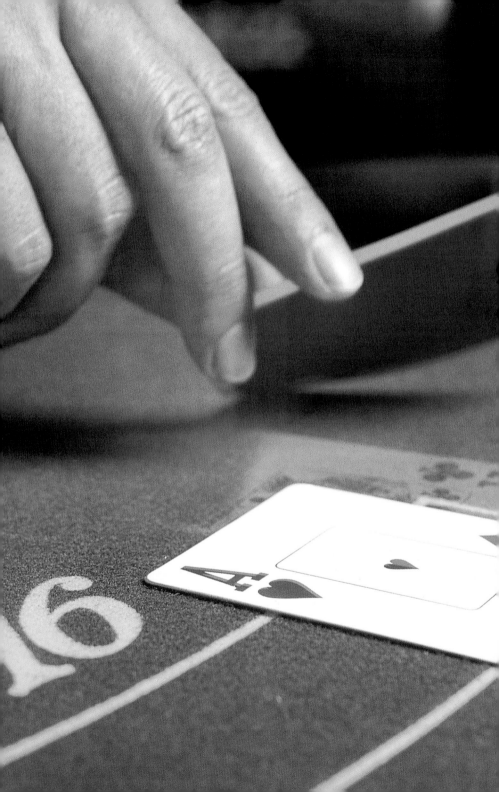

計算您的牌

　　Blackjack，一個來自於21點或是龐圖（pontoon）的撲克牌遊戲，由於不需要只將輸贏交付給運氣，而是玩家可以自行決定遊戲的輸贏，因此成為賭桌上最受歡迎的遊戲之一。經由電腦的模擬運算後發現，有許多的策略可以達到贏錢的目的，甚至有超越賭場優勢的可能性。不過玩家必須熟記一些技巧，依照所得到的牌來做出正確的行動，才有非常大的機會在這遊戲中獲勝。

賭城大贏家

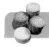

BLACKJACK (21點)

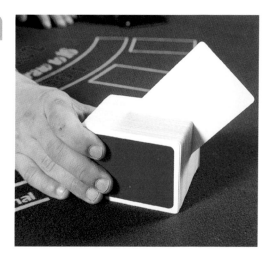

⊙21點主要是跟賭場發牌員玩的遊戲，遊戲的主要規則是手中牌的點數比發牌員的點數大，但總和不超過21。使用一副52張，標準的撲克牌來進行遊戲，（"鬼牌"則不使用）。 使用幾副撲克牌並不會對遊戲造成影響，而通常賭場使用六副牌（總共312張牌）來進行遊戲。

21點是在一個半圓形的賭桌上進行，由手法熟練且經過訓練的發牌員來主持，發牌員能快速且有效率的洗牌、理牌、發牌、計算玩家的輸贏並給予正確的賠率。一張賭桌可以同時提供七位玩家進行遊戲。一位玩家也可分別下注，享受一人玩多家的刺激。

右上圖 切牌的動作是將一張空白的牌穿插到整副牌中，來決定遊戲到何處結束，並需要重新洗牌。

右下圖 Blackjack 賭桌在裝潢華麗的蒙地卡羅賭場中等待玩家的光臨。

⊙雖然目前有許多的賭場使用發牌機，但還是需要靠發牌員來洗牌。洗完牌後發牌員會請玩家切牌，切牌的位置就決定這場可進行遊戲的牌到哪結束，而第一張牌發牌員也會抽出放置一旁不予計算。遊戲的開始是由玩家先行下注，之後發牌員會發給每位玩家第一牌（面朝上的牌），再依序發第二張牌給所有玩家。除了發牌員自己本身發到的第一張牌面朝下（點數朝下）以外，遊戲中所有發出的牌都會以面朝上（點數朝上）的方式發放，讓所有的人都可以看到點數。玩家可根據發牌員所持有的點數向發牌員要牌以達到自己所期望的點數，目標則是所持有牌的點數總和不超過21且大於發牌員所有的總點數。

加倍下注

使用加倍時的限制是發完第二張牌的時候，玩家可以加倍去取得第三張牌，但每組牌以補一張牌為限。加倍時只要在得到第二張牌後再將代幣放於先前所下注之代幣後方即可，若贏了，可獲得一倍半的賠率，而每家的賭場有不同的規定，在您確定要加倍前請先評估一下。

計 分

玩家手中的牌面數字即為所得點數。撲克牌中的2-10即代表2-10點，而花牌（K，Q，J）則各代表10點，A（aces）則計為11點，當總點數接近於21點時，則可當作1點使用。只有在前兩張牌即得到一張A（aces）配上一張點數為10的牌時，才可成為Blackjack（21點），擁有最高的點數，若不同組的牌則不算。

由皇后（Queen）（10點）和A（11點）搭配組合而成的Blackjack（21點）

由國王（King）（10點）和10點搭配總和為20點

7點和8點的總和為15點

A（11點）和8點的總和為19點，如果再拿到一張2點，則總和即變為21點

賭城大贏家

開始遊戲

　　玩家可以就自己的喜好在多個下注區分別下注，玩家也可以選擇自己來進行遊戲，或是像在歐洲及其他地方的賭場，下注在別的玩家身上。對於初學者或是對自己的技巧還沒有信心時，這是一個非常好的方式。

　　在此情況下，第二位玩家所下注的代幣就放在原玩家的代幣後方，而原玩家對遊戲享有全部的操控權，但如果遊戲進行到分牌的情況時，第二位玩家可依自己的喜好告知玩家與發牌員要將他的賭金放置在哪一組牌，通常在此時，第二位玩家可以不需要跟著原玩家加注。同樣，當原玩家拿到可以使用加倍策略的牌時，第二位玩家也可以不用跟著加注。

放置代幣的地方

　　將代幣放置在賭桌上的下注區後，玩家會收到兩張面朝上的牌，同時，發牌員也會擁有兩張牌，但是只有一張牌牌面向上，可以讓玩家看到，而發牌員的第二張牌則保持著牌面向下的放置。

　　在預估牌面的總和點數後，玩家可依需求由自己牌面上的總和點數，和發牌員牌面向上的點數比較後來判斷，使自己的牌面總和比發牌員的牌面總和大，且不超過21點。

◎停止發牌（綠色代幣）

　　不需要多的牌。

◎補牌（紫色代幣）

　　玩家向發牌員要求再發一張或是多張牌來增加總點數。而要求補牌的方式因國家與地方的不同而有所差異。在美國，玩家通常會以指尖指（點）向賭桌的動作即表示需要發牌員補牌，而揮手的動作則表示不需要更多的牌。

　　在英國，發牌員會循序的詢問每位玩家，而玩家只需要簡單的回答"要（yes）" 或 "不要（no）"。當然，如果有發生任何的誤解或是錯誤時，可以請監察員來協助處理。

◎分牌（紅色代幣）

　　當玩家拿到的前兩張牌點數相同時，可以使用分牌的方式來繼續遊戲（圖例是玩家拿到兩張國王（King）。這時，玩家需要將另一枚或是同等值的代幣放置在下注區的框線上。若玩家拿到的是兩張A時，則只能分牌一次，而且分開的兩張A也只能各得到一張牌，而在其他的情況下，玩家可視自己的需要再向發牌員要牌來增加總點數（可參閱下頁的圖例說明）。而所分開的牌分數只能當作21點，不能享有Blackjack的獎勵。

◎加倍下注（藍色的代幣）

　　有時玩家可以使用加倍的方式來下注，增加可贏得的彩金。使用加倍時，玩家不一定要以原本下注的代幣數量來進行下注，反而可以藉此機會增加下注的代幣數量來提升總下注的金額，以換取更多的彩金。（可參閱49頁-加倍下注）

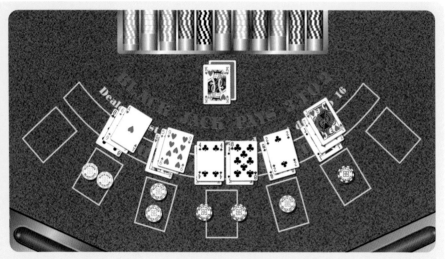

圖中的代幣只是用來當作解說範例，並不屬於遊戲方案的一部分。

⊙如果玩家的總點數超過了21，即代表他輸了這場遊戲，而發牌員也會同時將牌收走，即便稍後發牌員的總點數也超過21點，玩家還是輸，而且不能夠當成與發牌員平手。

⊙若玩家選擇停止發牌時，則代表他們相信自己擁有的總點數應該已經大於發牌員所擁有的總點數。當所有的玩家都選擇停止發牌時，發牌員會將其面朝下的牌翻開，並視需要來為自己補牌。

⊙賭場會規定發牌員在什麼樣的點數時需要為自己補牌，當發牌員的總點數為17或是更高時，發牌員必須停止發牌，而當總點數等於或小於16時，發牌員必須為他自己補牌，使總點數超過16點。若發牌員的總點數超過21點時，這一場遊戲內的所有玩家都獲勝。

⊙如果發牌員所獲得的總點數小於21點，而玩家的總點數較大時，玩家即獲勝並可贏得彩金。當雙方平手時，如同時擁有Blackjack或是其他相同的點數時，玩家則可以保留下注的賭金。

⊙當玩家得到21點，而發牌員卻沒有時，玩家即立刻贏得比賽而且獲得彩金，此時，發牌員也會將獲勝的牌回收。但是如果發牌員的第二張牌（面向上）是A（Ace）時或者拿到的是其他任何點數為10的牌時，拿到21點的玩家就必須等待發牌員將所有玩家的牌（包括發牌員自己）都發完後，才會支付玩家彩金和回收所有的牌，因為此刻發牌員自己所得的牌面總點數有可能也是21點。

賭城大贏家

購買保險

　　當發牌員的第一張牌是A時，他會詢問玩家們是否想要購買保險（Insurance），這是一項額外的打賭遊戲，而購買保險的賭金限制為原先所下注金額的一半，主要目的是去挑戰發牌員無法得到Blackjack。此時，如果發牌員真的得到Blackjack，玩家將失去原先的下注金額，而用來購買保險的額外賭金則會以2比1的賠率支付給玩家。但若發牌員並沒有得到Blackjack，玩家則失去購買保險的賭金，而同時，若玩家的總點數大於發牌員的總點數時，原先下注的賭金將會以3比2的賠率支付給玩家。因此，無論發牌員手中的總點數是什麼，購買保險後玩家在獲勝時，可以得到的彩金金額就會和直接贏發牌員後可得到的彩金金額相同，並不會因為使用了額外的賭金來下注，而有所損失。

　　如果玩家決定購買保險時，大多數的賭場會立即支付玩家彩金並將玩家的牌收回。因此，購買保險，並不被認為是一項好的遊戲策略，不過，大多數發牌員獲得Blackjack的機會比獲得其他點數的機會大許多。

其他額外的打賭遊戲

　　有一些賭場會在原本的21點遊戲中增加一些其他的遊戲方式與賠率來吸引玩家。無論他們提供了多有吸引力的賠率，對初學者而言，專心的學習與運用遊戲基本策略才是贏得彩金之不二法門。

常用遊戲技巧

◎投降：如果玩家覺得自己一開始所拿到的牌點數很差，他可以選擇投降來放棄這場遊戲，但這會失去一半的下注金額。而玩家的牌也會在此時被發牌員收回，讓玩家無法繼續遊戲，但如果發牌員有21點，則玩家會喪失全部的下注金額。

◎13點技巧（總點數超過或低於13點）：這是以兩張牌總點數為13來當作分界點的額外下注策略，當前二張牌的總點數超過或低於13點時，玩家可增加下注的總金額並贏取更多彩金，但如果總點數確實為13點時，將會失去所有額外下注的賭金。而賭金放置的位置，就是在原本的下注區塊內，額外下注的時間，則同樣是在開始遊戲前就必須放置完成。無論最後的點數為何，遊戲都是以正常的方式進行，並沒有其他特殊的地方。

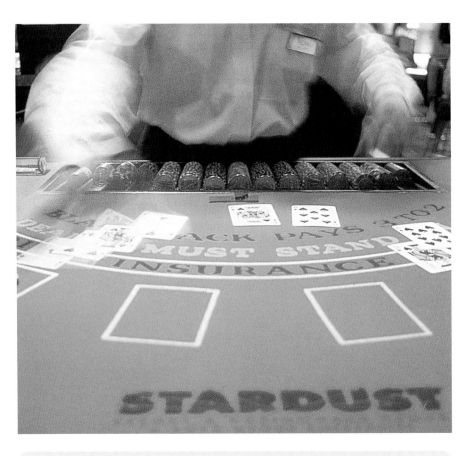

常用遊戲技巧（續）：

多次性的Blackjack： 玩家可選擇保持相同的牌連續3場來與發牌員進行遊戲，而遊戲中發牌員也會保留他的第二張牌（面朝上）連續3場，遊戲的前兩張牌會依照正常方式分派，玩家可以保留這些牌三場而不被發牌員收回。因此，運用這樣的遊戲策略時，一副好牌可以有連贏3場的極好機會；相反，則會連輸。

三張7技巧： 玩家可選擇下注三張7的策略來進行遊戲以獲取更多彩金。只要在遊戲前先行下注並告知想要以三張7的方式來進行遊戲，若玩家所獲得的前三張牌總點數等於7點，則可獲勝；反之則輸。

上圖 21點的遊戲是以非常快的速度在進行，因此玩家需要快速的算數能力。

賭城大贏家

Blackjack 遊戲

❶ 在當天第一場遊戲開始前，發牌員會將今日所使用的牌依數字順序以扇形排列展開，一副接著一副檢查，而每張牌也被仔細檢查，若發現有記號或是損壞則會立即替換，在遊戲中也會依狀況進行檢查。

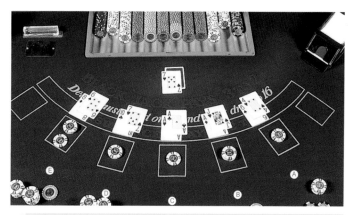

❷ 遊戲進行的順序是由發牌員的左手邊先開始（在圖例中是從右到左），玩家將賭金放置在賭桌下注區塊的方格內，圖例中可見方格E有兩位玩家在下注並想同時進行遊戲，第二名玩家的代幣則放置在第一位原玩家的後方。每位玩家都會得到兩張面朝上（顯示總點數）的牌。而發牌員本身則是一正一反（第一張面朝下，第二張面朝上）的兩張牌。

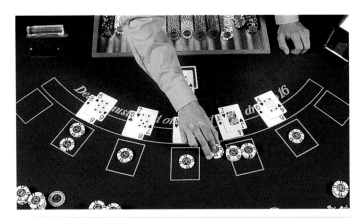

❸ 圖例中玩家A所拿到的兩張牌總點數為10（6＋4）；而玩家B則是21點（A＋J（10點）），由於發牌員第二張牌（面朝上）的點數為7點，因此發牌員所持有的兩張牌總和不可能成為21點，所以玩家B立即得到賠率3:2的彩金，並由發牌員將玩家B的牌收回；玩家C的總點數為12（第一張的A可當11點，而第二張的A則算為 1點）；玩家D則有17點；玩家E則是14點。

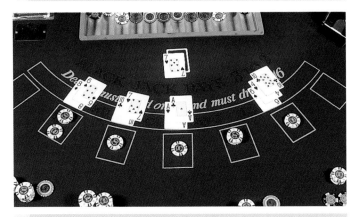

❹ 玩家們現在可依各自需求向發牌員要求補牌。
玩家A要求發牌員補牌並且得到一張10，所以玩家A的總點數現已為20點。
此時，玩家A選擇停止發牌。

賭城大贏家

Blackjack 遊戲

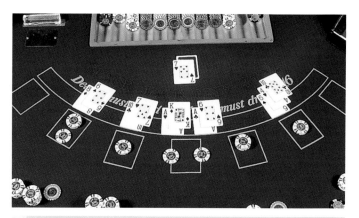

❺ 玩家C選擇分牌（因得到兩張相同點數的牌）。分牌後每張A皆為點數11，同時將各自獲得另外一張牌，第一副牌（圖示右方）的總點數為17（11 + 6），另一副（圖示左方）為21（11 + 10）分。不過這不是Blackjack，因為這是由分牌後所得到的。

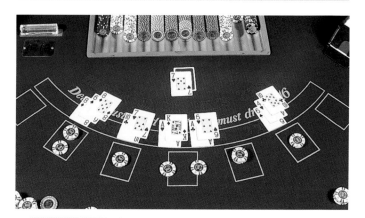

❻ 玩家D選擇停止發牌，而此時的總點數為17。
玩家E要求發牌員補牌，並且得到一張8，此時玩家D因得到總點數為22的牌而輸了這場遊戲，通常這稱為爆牌（bust），因為總點數超過21點。

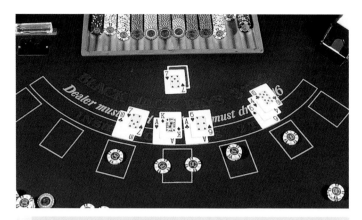

❼ 此時發牌員收回玩家E的牌和所下注的代幣,而剩下的玩家們都決定停止發牌(不需要額外的牌)。

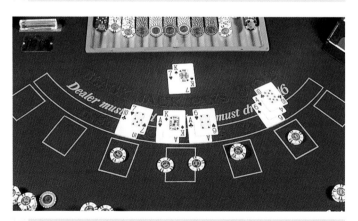

❽ 此刻發牌員的第一張牌會翻開,範例中為一張國王(10點),因此發牌員獲得17點的得分。玩家A總點數(20)比發牌員總點數(17)高,因此贏得這場遊戲並且得到一比一的彩金。玩家C的兩副牌中,第一副(圖例右方)與發牌員得分相同,於是獲得平手並且保留所下注的賭金,而另一副牌的總點數比發牌員高,因此也得到一比一的彩金;玩家D因為總點數也與發牌員相同,所以可以保留住所下注的賭金。

賭城大贏家

策　略

21點是可以依照個人技術或技巧來影響輸贏的遊戲，它的賭場優勢平均是5.6%，但是有些玩家能透過一些基本的遊戲策略與技巧，突破限制而贏得可觀的彩金。目前已經發展出一套由電腦程式模擬的比賽系統，演算出玩家在獲得牌後所應採取的獲勝行動與技巧，運用這些基本的策略，玩家能把賭場優勢降低到零，換句話說，也就是有必勝的機會。而這些基本策略則包括要記住獲得不同牌時所應採取的正確行動。簡單的說，像是

當玩家獲得總點數為16或者更低時，而發牌員第二張牌（面朝上）的點數為7或者更高時，玩家應該要使用'補牌'的策略。而玩家總點數為12或者更高，同時發牌員第二張牌（面朝上）是6或者更低時，則應該使用'停止發牌'的策略。

在第60頁有更詳細的圖表說明，如果您打算盡興享受21點所帶給您贏錢的快感，記住花時間好好研究一番。

賭場優勢

算牌是一種用來降低賭場優勢的古老技術。21點的賭場優勢平均為5.6%，因為頻繁的洗牌行為會改變賭場的賭場優勢值。

有時玩家獲勝優勢會比賭場優勢高，通常是在發牌機中仍有許多大點數的牌還沒被發牌員發出，因為賭場的發牌員仍然必須遵守發牌規定，如在什麼時候必須為自己補牌的規章，而使發牌員處於較不利的條件下。在發牌員得到16或者是更低的總點數時，發牌員必須為自己補牌，而玩家不論獲得多少的點數，都可以使用'停止發牌'的策略來等發牌員'爆牌'。因此如果在發牌機內仍有許多10 點的牌時，發牌員很可能會得到'爆牌'，因此基本的算牌技術就是發現與預測出何時會產生這樣的情況。

賠率

賠率的計算是依照玩家與發牌員總點數比較後的結果來判斷，當一名玩家得到21點並且大於發牌員時，支付的賠率是3比2，一般獲勝則是一比一的賠率，平手時則是保有原本的賭金。

如果玩家購買保險來賭發牌員沒有辦法拿到Blackjack時，購買保險的賠率將是2比1。

右圖　發牌員或是洗牌機頻繁的洗牌，只不過是很多賭場用來預防與阻止遊戲分析家算牌的一種方式。

算牌者

一個成功的算牌者如果同時搭配基本的遊戲策略後,可以將賭場的優勢比例降低到1%~1.5%。算牌的技術是用在計算每張牌的點數,當牌被發出時,玩家即開始計算,一定程度後,玩家會開始增加下注金額,當然這裡面有許多方法可以使用,但是最簡單的方式通常效果最好。

成為一個成功的算牌者必須經過多次練習以及非常專心的進行遊戲,學習一次計算很多張甚至一整副牌,並且提升計算的速度。通常最好先在家中練習,直到各式各樣的技術都能夠正確地掌握並運用後再進賭場。

舉例來說,當發牌後就會開始不斷的計算,當A或是其他點數為10的牌出現時,每張出現的牌則各記錄成負一,其他包括2到6點的牌出現時則各記錄為正一,當所記錄的數字成為正數時,玩家就開始增加他的賭注。

避免被察覺

然而有效地使用這種算牌技術只是成功的一半,還有其它挑戰必須克服,像是如何不被賭場察覺。雖然算牌並不是件違法的事,但是賭場還是會用一切的方式來阻止玩家算牌,通常被懷疑的玩家會被賭場要求離開。賭場也會盡力干擾算牌者,像是使用'燒牌'的方式(在看不見牌的點數狀況下,抽出其中的幾張牌,並放置到一旁,像是把牌燒掉了一樣),或用更多副撲克牌來進行遊戲、經常洗牌,或者使用洗牌機。

一個典型的算牌訊息可由玩家在第二場遊戲的下半場時開始大量下注的動作中看出。賭場的工作人員都能看出這樣的訊息並且報告賭區主管,一旦算牌的行為被認出後,賭區主管和安全室的監視器都會同時監看著被懷疑的玩家。

為了不被賭場輕易發現,玩家最好能夠將自己扮演成大池塘中的小魚,如果賭場中生意興隆並且有許多揮金如土的玩家在其中時,賭場可能會將注意力集中在他們的身上,而一名小額下注的玩家在此時可能會被忽略。

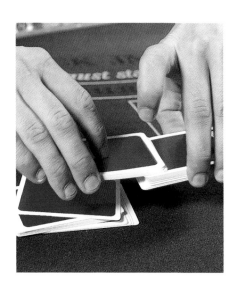

PLAYER'S HAND					DEALER'S UP CARD					
	2	3	4	5	6	7	8	9	10	Ace
8	H	H	H	H	H	H	H	H	H	H
9	H	D	D	D	D	H	H	H	H	H
10	D	D	D	D	D	D	D	D	H	H
11	D	D	D	D	D	D	D	D	D	H
12	H	H	X	X	X	H	H	H	H	H
13	X	X	X	X	X	H	H	H	H	H
14	X	X	X	X	X	H	H	H	H	H
15	X	X	X	X	X	H	H	H	H	H
16	X	X	X	X	X	H	H	H	H	H
17	X	X	X	X	X	X	X	X	X	X
18	X	X	X	X	X	X	X	X	X	X
19	X	X	X	X	X	X	X	X	X	X
20	X	X	X	X	X	X	X	X	X	X
21	X	X	X	X	X	X	X	X	X	X
Ace 2	H	H	H	D	D	H	H	H	H	H
Ace 3	H	H	H	D	D	H	H	H	H	H
Ace 4	H	H	D	D	D	H	H	H	H	H
Ace 5	H	H	D	D	D	H	H	H	H	H
Ace 6	H	D	D	D	D	H	H	H	H	H
Ace 7	X	X	X	X	X	X	X	H	H	H
Ace 8	X	X	X	X	X	X	X	X	X	X
Ace 9	X	X	X	X	X	X	X	X	X	X
Ace 10	X	X	X	X	X	X	X	X	X	X
Ace Ace	S	S	S	S	S	S	S	S	S	S
22	S	S	S	S	S	S	S	S	S	S
33	S	S	S	S	S	H	S	H	H	H
44	H	H	H	H	H	H	H	H	H	H
55	D	D	D	D	D	D	D	D	H	H
66	S	S	S	S	S	H	H	H	H	H
77	S	S	S	S	S	H	H	H	H	H
88	S	S	S	S	S	S	S	S	S	X
99	S	S	S	S	S	X	S	S	X	X
1010	X	X	X	X	X	X	X	X	X	X

H=補牌 （HIT）　　X=停止發牌 （STAND）　　D=加倍下注 （DOUBLE）　　S=分牌 （SPLIT）

有遊戲時間的限制則表示該名玩家較不容易被記得，盡量不要使用高面額的代幣，因為這樣很容易吸引別人的注意，也不要把您獲勝的代幣攤放在桌子上，同時避免經常兌幣。

如果發現賭區主管開始注意您，最好的應對方式是繼續小額下注，賭區主管會定期檢查每張賭桌的金錢流量。如果您突然贏得許多錢，請表現低調一點，監察員可能不會注意到您贏了小錢，但是一旦金錢流量被計算後，賭區主管還是會開始注意您。

為了逃避被賭場察覺，專業的算牌者會組成一隊並且分批進入賭場，其中一位玩家會開始以小面額的賭金下注並且開始算牌，其他的隊員則等待這位玩家的信號後陸續加入賭局，當獲得信號後，其他隊員會開始大量下注，然而這樣的方式只能使用一次，因為賭場會對贏得大獎的玩家留下記錄。

10點和其他點數出現的比率

一個複雜但是準確的方法來挑戰21點的賭場優勢，就是確認與計算出有多少點數為10的牌會出現在遊戲中。為了達到這個目的，需要去計算出10點的牌和其他點數之間的比率，然而這需要非常集中的注意力與很好的心算能力，因為您必須同時記住兩組數字並且在牌出現後立刻計算出兩組數字間的比率。

在一副撲克牌（52張）裡面，共有16張點數為10的牌和36張其他點數的牌，而兩組之間的比率為36/16或是2.25。當所算出的比率低於這個標準值時，則代表點數為10的牌還有很多沒出現，在此時，應該增加賭注，而計算的基準點則取決於使用多少副撲克牌。例如，一場遊戲中使用了四副撲克牌，點數為10點的牌總數將為64張，而其餘點數的牌總數將為144張；當使用八副撲克牌時，點數為10點的牌總數將變為128張，而其餘點數的牌總數將變為288張。每當點數為10點的牌出現時，10點的牌總數將會少1，同時總牌數也會在此時減少，因此，剩下的總牌數除以剩下未出現的10點總牌數就能算出之間的比率。當算出的比率低於2.25時，應該增加下注金額，反之，若算出的比率高於2.25時，應該減少下注金額。

範例
未出現的其他點數總牌數 = 120
未出現10點的總牌數 = 30
比率 = 120/30 = 4
比率超過2.25，因此應該減少下注金額。

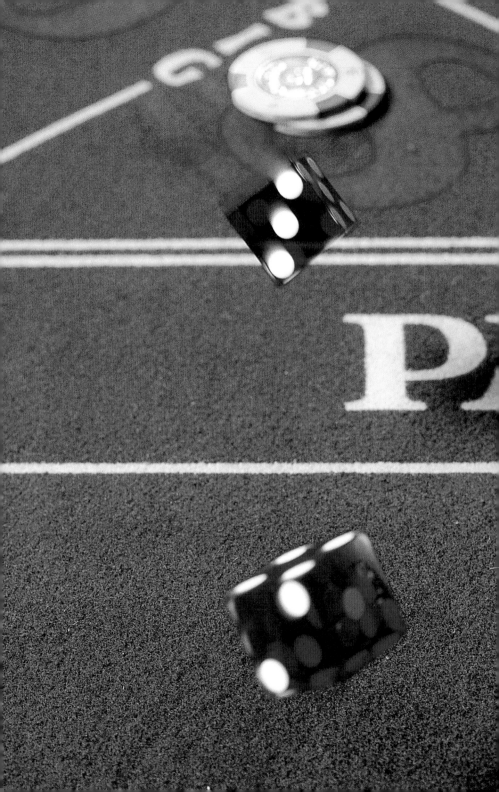

丟出您的手氣

　　在賭場中最熱鬧的遊戲就是骰子，也叫丟骰子，這是一個快速刺激且擁有專屬語言的遊戲。玩家們大叫尖聲、歡呼著，同時充滿著勝利的手勢與失敗的詛咒聲。投擲者專注的搖動著那些骰子，將運氣寄託在他們手上並狂叫著希望被丟出的號碼，同時賭桌上那些手拿木棍的發牌員不斷在做著記號。對初學者而言，由於下注區塊的佈局看似複雜，以及必須使用一些骰子的專有名詞，讓他們覺得丟骰子是個困難的遊戲，然而一旦理解了丟骰子遊戲的方式後，會發覺這是個十分簡單的遊戲。在世界各地的賭場中，丟骰子是非常受歡迎的遊戲，不光是因為遊戲本身很有趣，同時也因為它是在賭場中最優惠的遊戲，在一些賭場中，它的賭場優勢值可能低於百分之一。

　　雙好是一種澳洲丟銅板的遊戲，這個遊戲像丟骰子一樣熱鬧與吵雜，雖然它不是用骰子來進行遊戲，但是由於這個遊戲也包含了丟擲的動作，和猜測它的落點來進行下注，因此將它歸入這個章節中。　雙好這個遊戲非常容易玩，將二枚硬幣拋入空中，最後猜測會是人頭朝上還是數字朝上。

賭城大贏家

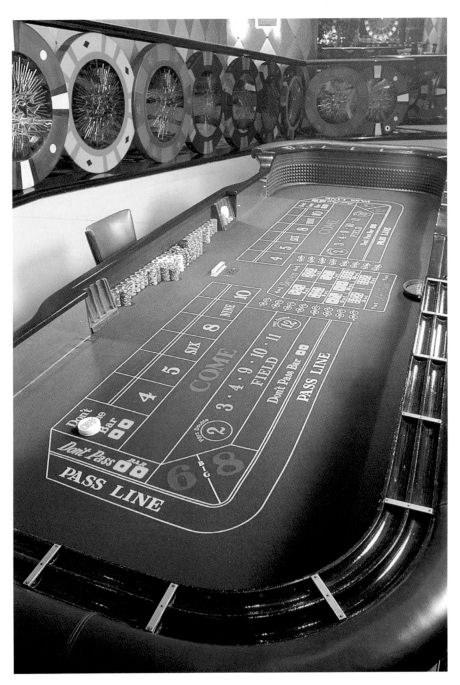

丟骰子

▶ 丟骰子遊戲是在一張類似撞球檯大小，而中間凹陷像是一個池子般（如上頁的圖）的賭桌上進行。每張賭桌可同時提供多達24位玩家站著或坐在賭桌周圍進行遊戲，在桌子四邊的凹槽則是讓玩家放置代幣的位置。而在桌子內槽兩邊（圓弧的兩端）牆面上，則佈滿了金字塔型的檔板，這些檔板主要是用來偏移投擲者（玩家）所丟出來的骰子，使骰子的點數變得難以預測，另外兩個牆面（較長的）則是貼上了鏡子，讓站在賭桌旁各個角度的玩家都可以清楚看見骰子的點數。賭桌內槽的桌面則是下注區塊，這個區塊分成兩邊，讓圍繞在這巨大賭桌旁的所有玩家都可以輕易下注。

▶ 丟骰子的遊戲同時需要二個發牌員以及一位手拿木棍的發牌員，和一位監察員來主持遊戲。兩位發牌員各站在賭桌的兩端控制遊戲進行，手拿木棍的發牌員則透過一根長木棍來移動骰子，並且安置玩家下注的代幣，監察員則坐在兩個發牌員之間，並且解決遊戲中任何爭論或疑問。

丟骰子遊戲中的骰子是經過特殊製造的，它是正立方形且有著鋒利的邊緣（邊角不經過磨滑處理），呈透明狀並且在各個面上點上點數。丟骰子遊戲需要同時使用二個骰子，面朝上方的點數即是遊戲所需計算的點數。

▶ 玩家會輪流投擲骰子，投擲者需站在桌子的一端，而手拿木棍的發牌員會提供許多骰子由投擲者從中選出二顆來進行遊戲。開始時，投擲者必須先將自己的賭金放置在賭桌上下注區塊中的 pass line（傳遞線）（或者叫做 win line（勝利線））區塊內，或是don't pass line（不傳遞線）（也叫做don't win line（不勝利線））區塊內後，再開始丟出第一次的點數。

▶ 投擲者第一次丟出的叫做 'come out roll'（首次投擲），兩顆骰子同時被投出並且必須撞擊到賭桌凹槽對面的牆面上（圓弧的兩端），投擲者會繼續投擲骰子，直到有一個失誤（錯誤的點數）。當這情況發生時，投擲者左側的玩家將成為新投擲者，當然玩家也可拒絕當投擲者，這時投擲的機會將會讓給左側的再下一位玩家。

▶ 當丟出的骰子不小心撞擊到其他玩家的手時，玩家們都會非常的憤怒，因此當骰子正要擲出時，請將您的手遠離賭桌。如果您想要下注，而投擲者正準備要投出骰子，您只需要將您所想下注的代幣安置在前面並告訴發牌員您所想要下注的號碼或位置，發牌員即會為您處理，以確保遊戲可以順利進行。

左頁 巨型的骰子賭桌經常會設置在賭場中單獨的位置，而每張賭桌可同時提供多達24名玩家進行遊戲。

賭城大贏家

計分方式

⊙最基本的下注是賭投擲者會丟出的獲勝點數（winning score）或者喪失點數（losing score）。當投擲者首次投擲點數為7或者11時，即稱為獲勝點數（winning score）或稱一個自然點（natural）；而當首次投擲點數為2、3或者12時則稱為一個喪失點數（losing score）或是廢點（craps），除此之外的任何點數則就代表著原有的點數。

⊙當點數被投出後，投擲者將繼續投擲骰子並且試圖丟出和首次投擲相同的點數，如果投擲者在首次丟出點數後且有號碼開出時，再次的丟擲並沒有丟出7點，而是其他點數，投擲者即丟出了獲勝點數，玩家放置在傳遞線（pass line）上的賭金都贏，而放置在不傳遞線（don't pass line）上的則輸；不過，如果開出號碼後，投擲者若丟出的是7點，則丟出了一個失敗的點數（losing score），玩家放置在不傳遞線上的賭金贏了，放置在傳遞線上的賭金則輸了。

如果首次的丟出是自然點時（7或者11），玩家下注在傳遞線上即贏，而在不傳遞線上的則輸；而若首次丟出的是廢點（2、3或者12）時，賭注在不傳遞線上的則贏，傳遞線上的則輸。

> 一個扁平圓形的塑膠牌（puck），形似冰上曲棍球所使用的冰球，是用來當作丟骰子遊戲的記號與指標。玩家可由這個塑膠牌上所顯示的遊戲指示得知目前的遊戲狀況為何，因此當玩家剛到賭桌時，能立即得知遊戲已經進行到什麼階段。

⊙若當塑膠牌（puck）放置在下注區塊內的不出現區塊（Don't come）中，並且是將標有"關閉"（off）的面朝上時，則代表投擲者目前所投出的將會是這場遊戲的開始，也就是首次丟出（come out roll）。若塑膠牌是放置在下注區塊的號碼區塊中，且標示著"開啟"（on）的面朝上時，則代表那個號碼是經由投擲者丟擲後所開出的號碼。

3+4=7 （自然點）

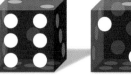

6+2=8 （8點）

1+1=2 （廢點）

3+2=5 （5點）

下注的種類

　　在丟骰子遊戲中有非常多種的下注方式可供玩家自由選擇，其中有一些能提供給玩家非常好的回報，因此在下注之前，最好先行瞭解每種下注方式的差異與其賭場優勢為多少。通常回機機率較高的下注方式是選擇下注在傳遞線或是不傳遞線上（pass/don't pass line），以及下注在出現或是不出現的區塊中（come/don't come）。因為下注在這些兩種區域中，可以允許玩家增加額外的賭金來提升賠率，這樣可使賭場優勢降低到低於1%。

◎傳遞線（pass line）或者是勝利線（win line）

　　傳遞線的下注方式是在投擲者要首次丟出骰子前，將代幣放置在下注區塊中的傳遞線區塊上，而一旦投擲者丟出了一個有效的數字後（非自然點或廢點的其他點數），玩家則不可移動代幣或增加下注金額。如果在首次投擲或是有號碼開出時，投擲者丟出的是一個自然點（7或者11）時，玩家下注在傳遞線上的代幣將可獲得賠率一比一的彩金，但如果丟出的是一個廢點（2、3或者12），或是投擲者沒有辦法丟出已開出的點數時，玩家在傳遞線上的賭金將會被發牌員收去，這是丟骰子遊戲中最常見到的下注方式與玩法。玩家僅需將代幣放置在他們面前的這個下注區塊上。

◎不傳遞線（don't pass line）或是不勝利線（don't win line）

同樣的，這也是在首次投擲前，玩家就必須完成下注的動作。而當點數開出後，玩家可依照自己的喜愛增加或是取回所下注的代幣。當投擲者所丟出的點數為一個廢點或是沒有辦法丟出已開出的點數時，下注在此區塊上的玩家即可獲勝；而若投擲者所丟出的是一個自然點或是點數與開出的點數相同時，玩家則失去了所下注的賭金。

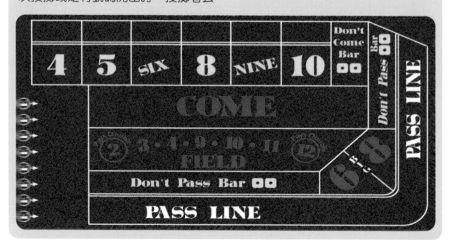

賭城大贏家

賭場通常的設定點數2或12為特殊號碼來讓賭場本身有一個較大的賭場優勢。在這個下注區塊上會畫上兩個骰子的圖示來告知玩家：2或12為一個無效的點數。通常若畫上兩個一點的骰子時，則代表2點為一個無效的點數；若是畫上兩個六點的骰子時，則代表12為一個無效的點數，所謂無效的點數表示若投擲者投出了這兩個點數時，玩家下注在不傳遞線上的賭金將不會有任何的贏或輸，也就是平手的意思。

◎出現（come）或不出現（don't come）區塊

很多玩家不了解這兩個區塊的下注方式，所以玩家們較不會下注在這兩個區塊，然而這兩個區塊的主要用意是讓想加入遊戲的玩家們，在遊戲已經開出號碼或是投擲者已經丟過骰子時，仍然有下注與參與遊戲的機會。

雖然它們與下注在傳遞線或是不傳遞線上有一樣的意思，但這主要是提供玩家在投擲者已經投出骰子或是號碼已經開出後加入遊戲的機會，同時，它們也提供玩家一個不論投擲者是在第幾次投擲時都可以下注的機會。當玩家下注在這兩個區塊上時，則代表隨後投擲者所投出的骰子將會被視作首次投擲。勝負的規則則和傳遞線與不傳遞線一樣，例如，玩家下注在出現區塊內且投擲者第3次所投出的點數為6，若投擲者再次投出點數6而非7時，玩家就可贏得彩金。

當玩家下注在出現或不出現的區塊時，發牌員會將那些玩家下注的代幣移至適當的號碼區塊上，當號碼開出後，玩家下注在出現區塊（come）上的代幣將無法做任何的變動，同時，與不傳遞線的規則一樣，下注在不出現區塊（don't come）上的賭金則可依照玩家的喜好來增加下注金額或收回所下注的賭金。

◎加注（odds）

當點數已經開出時，這是一個可以提供玩家額外下注的方式，然而玩家必須已經下注在傳遞線或者不傳遞線上，出現或者不出現區塊中。加注是一種非常好的遊戲方式，因為當玩家贏錢時，它是以真實的賠率將賭金支付給玩家，且不需要額外支付傭金，但賭場會限制可加注的金額，依照不同的賭場規定，有的賭場允許玩家加注金額只能與原先下注的金額相同，或是原本金額的兩倍、兩倍半。

玩家在加注時可加的賭金越高，賭場優勢就越低，加注的代幣可依照玩家的需求隨時調降或收回。

在首次投擲時，出現區塊（come）是設定為關閉的（off），但是可以由玩家指定為開啟（on），讓玩家在出現區塊（come）中使用加注的遊戲方式，而在不出現區塊（don't come）則是設定為開啟的，所以玩家可以直接在此區域使用加注的方式來進行遊戲。由於沒有特殊的下注區塊供玩家放置加注賭金，所以玩家只需要將加注的代幣放置在原先下注在傳遞線或不傳遞線上的代幣後方並告知發牌員即可。

◎指定（place）

指定是當中最受玩家們歡迎的下注方式之一，其方式是在4、5、6、8、9或者10的號碼上直接下注。如果玩家以指定方式來進行遊戲時，投擲者並沒有投出7點，而是投出了玩家所指定的號碼，玩家即獲勝。指定的方式可以在遊戲進

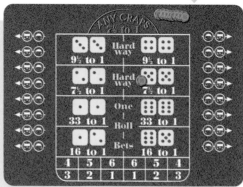

行中任何時間內下注，與加注的限制相同，在投擲者首次投擲時，指定的下注方式是被設定為關閉的，但是可以由玩家指定為開啟。同樣的，玩家下注的金額可以增加、減少或者隨時收回，雖然玩家用指定的方式來進行遊戲時不需要支付佣金給賭場，但是玩家獲勝時實際可獲得的彩金將會比實際的賠率少。

◎買號碼（buy）

買號碼的遊戲方式與指定方式相似，但是玩家需要支付5% 的佣金給賭場。玩家獲勝的彩金將以真實的賠率支付給玩家，而玩家下注的賭金可以依照玩家的意願隨時增加、減少或者收回，與佣金一起調整。 如果玩家以買號碼的方式來進行遊戲，獲勝後並沒有把下注的代幣取回，或是玩家想要繼續買同一個號碼時，將會被要求再付一次佣金。同樣的，在首次丟出時，買號碼的遊戲狀態是關閉的，但是可以經由玩家指定後來下注。

◎放注（lay bets）

放注的遊戲方式正好與買號碼相反，如果7號在號碼開出前被投擲者丟出時，以放注方式下注的玩家即可獲勝，而獲勝的彩金將以實際的賠率支付給玩家；如果在開出號碼後投擲者投出7點時，玩家則喪失賭注。當玩家獲勝時，將需要支付5%的佣金。

◎賭六點或賭八點（big 6 or big8）

賭六點的方式，是玩家下注在點數6的區塊上，而投擲者在投擲時沒有丟出7點且有投出6點；賭八點的方式也是在賭投擲者在丟出7點前，會先丟出8點。而這種遊戲方式的賠率是以一比一的方式支付給玩家。

◎區塊下注（field）

區塊下注是一個單場的下注遊戲，投擲者每投一次骰子就被視為一場遊戲，它提供玩家一比一的賠率，遊戲方式也很簡單，只要玩家下注在這個區塊中時，投擲者投出3、4、9、10或者11號時就算獲勝，但是如果投出的是5、6、7或者8點時，玩家就輸了。

◎豹子（Hardways）（見插圖）

豹子（Hardeays）或者又叫做對子（proposition）。遊戲方式是下注在4、6、8或者10號上，而這些號碼是由兩顆相同點數的骰子組成，因此豹子4點是由二個2組成；豹子6點是由二個3點組成；豹子8點需要二個4點；豹子10點則是二個5點組成。而若要贏得這個下注方式，玩家需在此區塊內所喜好的號碼上下注，且投擲者沒有丟出7點，或是丟出同點但不是一對的骰子點數'easy'（點數是由任何除了一對以外之點數所結合的）。例如，玩家下注在豹子6點上，然而投擲者所丟出的6點是由2點和4點所組成的。同樣的，豹子的下注方式在首次投出前是關閉的狀態，然而可以依照玩家的指示來開啟。豹子的下注區塊是位於賭桌的中央，而每種豹子的賠率也會顯示在下注區塊上。

賭城大贏家

以廢點來下注（CRAPS BETS）

同時也稱為對子下注，這方式主要是讓玩家有另一種獲勝的機會，而遊戲主要是針對在單次投擲後會出現的特定數字，當投擲者投出廢點時，如2、3、或是12點，以此方式下注的玩家即可獲得勝利。

◎廢點2點（Craps two）

如果投擲者在單次投出一個2點數（1+1）時，以此方式下注玩家則贏。

◎廢點3點（Craps three）

如果投擲者在單次投出一個3點數（2+1）時，以此方式下注玩家則贏。

◎廢點12點（Craps twelve）

如果投擲者在單次投出一個12點數（6+6）時，以此方式下注玩家則贏。

◎任何7點（Any seven）

如果投擲者在下次的投擲時投出一個7的點數（3+4，5+2，或者6+1），玩家即獲勝。

◎11點（Eleven）

如果投擲者在單次投出一個11點數（6+5）時，以此方式下注玩家則贏。

◎下注於四個角（Horn）

玩家同時下注於廢點2點、廢點3點、廢點12點和11點。這是在2、3、11和12四組號碼上分別下注。

◎高角的下注（Horn high）

高角的下注方式與下注於四個角的方式一樣，不同的是玩家還可以依照喜好再多加一個號碼來下注，如果玩家所選的號碼開出時，就可以獲得雙倍的彩金。

策 略

每個點數被丟出的機會

每次投出的點數都是由總共36種不同的骰子組合而來的（請參照71頁插圖）。投出一個7點的點數時可以有6種不同組合來達成，當投出一個11點時可以由兩種組合來達成。而只有一種組合可以讓投擲者投出2點或者12點，以此類推，投出一個3點只有兩種組合。

而在點數4、5、6、8、9和10點上總共有24種組合可以完成，因此玩家能有很好的機會選擇首次投擲會出現自然點（7或者11）或者是開出其他的指定點數上。

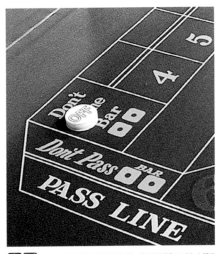

上圖 一個扁平圓形的塑膠牌可以顯示遊戲進行的狀態，以便讓新加入的玩家能清楚知道目前遊戲進行到什麼程度。

點數組合

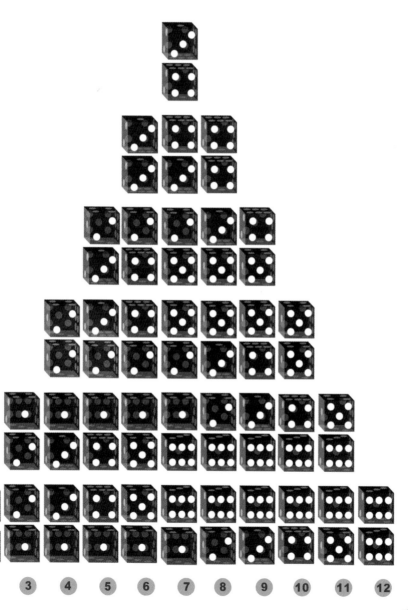

賭城大贏家

策 略

◎傳遞線（pass line）

玩家下注在此區塊時，賭場的優勢值是1.41%。

◎不傳遞線（don't pass line）

如果沒有點數開出時，賭場的優勢值是1.4%，如果不止一個數目有被開出，則賭場優勢將會提升到4.38%。

◎出現(come)或不出現(don't come)區塊

玩家下注在出現區塊時賭場優勢值是1.41%，而在不出現區塊時則為1.4%到4.38%之間。

◎加注（odds）

點數4和點數10的賭場優勢值為6.67%；點數6和點數8為1.52%；點數5和點數9為4%。

◎買號碼（buy）

賭場優勢值是4.76%。

◎放注（lay bets）

點數4和點數10的賭場優勢值為2.44%；點數5和點數9為3.23%；點數6和點數8則為4%。

◎賭六點或賭八點（big 6 or big8）

以這個方式下注時，賭場會有一個巨大的優勢值9.09%，因此通常在賭六點或是賭八點時，會有一個高達7比6的賠率，以降低賭場的優勢值到1.52%或是更小。

◎區塊下注（field）

賭場優勢值為5.5%。

◎豹子（Hardways）

點數6和點數8開出時，賭場有9.09%的優勢值；點數4和點數10則有11.11%的賭場優勢。

◎以廢點來下注（Craps bets）

賭場有11%的優勢。

◎廢點2點（Craps two）

賭場有14%的優勢。

◎廢點3點（Craps three）

賭場有11%的優勢。

◎廢點12點（Craps twelve）

賭場有14%的優勢。

◎任何7點（Any seven）

賭場的優勢值是16.67%。

◎11點（Eleven）

賭場的優勢值是11%。

◎下注於四個角（Horn）

賭場的優勢值是12.5%。

◎高角的下注（Horn high）

點數2和點數12時，賭場的優勢值為12.78%；點數3和點數11時優勢值為12.22%；其他的點數則為16.67%。

下注方式	賠率
傳遞線（pass line）	1:1
不傳遞線（don't pass line）	1:1
出現（come）	1:1
不出現（don't come）	1:1

在傳遞線和出現區塊的賠率

4或10 點	2:1
5或9 點	3:2
6或8 點	6:5

在不傳遞線或不出現區塊的賠率

4或10 點	1:2
5或9 點	2:3
6或8 點	5:6

指定（place）

4或10 點	9:5
5或9 點	7:5
6或8 點	7:6

買號碼（buy）

4或10 點	2:1
5或9 點	3:2
6或8 點	6:5

區塊下注（field）

3，4，9，10，11點	1:1
2或12 點	2:1

下注方式	賠率
豹子（Hardways）	
4或10 點	7:1
6或8 點	9:1
任何7 點（Any seven）	4:1
以廢點來下注（Any craps）	7:1
廢點2點 （Craps two）	30:1
廢點3點 （Craps three）	15:1
11 點 （Eleven）	15:1
廢點12點 （Craps twelve）	30:1

下注於四個角 （Horn）

3或11 點	15:1
2或12 點	30:1

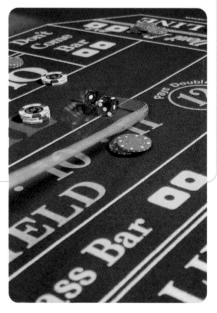

右圖 手拿木棍的發牌員使用一個前端彎曲的木棍為玩家放置代幣與收集被擲出的骰子，同時他也會告知所有玩家遊戲進行的狀況，並且宣佈玩家是否獲勝或者失敗。

賭城大贏家

骰子的設定

在投擲骰子之前，玩家能透過設定骰子的方式來影響開出的號碼，骰子的設定是包括了將它適當的排放在您的手中，並且以合適的方式將骰子拋出，意思是在拋出後它們將只會依照您所設定好的方式來旋轉。例如，在丟出骰子前，如果您將兩顆骰子排列成點數5點都朝上，且其中一顆骰子點數3和另一顆骰子點數4朝向自己的方向，以橫向將骰子拋出，將可以大大減低骰子點數的不確定性。使用這個方法將會提高您投出一個自然點的機會。 同樣，其他排列方式也將會增加其他點數被丟出的機會。點數4、

5、9、10號，或是2-2和3-1的組合只會有兩種出現7點的可能，就像拋出點數2或者點數12時一樣（參照第71頁的點數組合）。當然，使用這種方法雖無法保證會投出什麼數字，但卻能增加機會。如果您打算使用這個技巧來進行遊戲時，您必須要能快速的排列好骰子以免耽誤遊戲進行的速度。您能使用不同的投擲方式或是骰子在家練習，找到您覺得較自然也較符合您所期望丟出點數的方法。即使您無法成為一位骰子設定高手，您仍然可以在賭桌上找到厲害的玩家，並且跟著他們來下注。

交叉10點的排列方式

交叉6點的排列方式

飛翔V字的排列方式

堅硬4點的排列方式

直線6點的排列方式

堅硬8點的排列方式

有非常多種不同的骰子設定組合可以提供玩家使用，一些最受歡迎的組合將可由上頁的插圖得知，插圖所顯示的兩數目是指面朝上的排列方式。

二組出現的數字組合中，第二組是指面向玩家的排列方式。舉例來說，在5-5、4-3的範例中，兩個骰子5點的面應朝上，而點數4和點數3則面對玩家。

同樣地，在這個6-6、2-2 的組合時，兩顆骰子的6點應該面朝上，兩顆骰子的2點應該面朝玩家自己。

可投出7點的組合

組合方式為5-5、4-3是非常適合拿來當作首次投擲的組合。它能提供4種丟出點數7以及較沒有廢點出現的可能。

組合方式為6-6、2-2能提供4種丟出7的可能，並且適合玩家在以"下注於四個角"或"豹子"方式來進行遊戲時使用。

組合方式為4-4、6-6能提供4種丟出7的可能，並且適合想開出其他點數時使用。

當有點數已開出時

使用6-6、5-4 的組合時，只會有兩種丟出點數7的可能；同樣使用3-3、2-6時也只會有兩種丟出7的機會。

左圖 牆面上佈滿了金字塔型的檔板，主要是用來偏移投擲者（玩家）所丟出來的骰子，使骰子的點數變得難以預測。

左頁 記住下列的骰子組合將可提升您在骰子遊戲中獲勝的機會：
交叉10點的排列方式：5-5、4-3
直線6點的牌列方式：6-6、2-2
堅硬8點的牌列方式：4-4、6-6
交叉6點的牌列方式：6-6、5-4
飛翔V字的牌列方式：3-3、2-6
堅硬4點的牌列方式：2-2、3-1

賭城大贏家

丟骰子

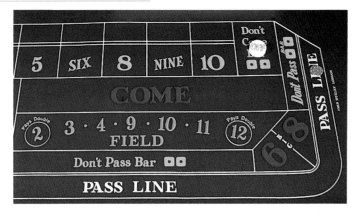

❶ 玩家A，同時也是投擲者，下注在傳遞線區塊上（藍色代幣）。扁平圓形的塑膠牌放置在不出現（don't come）的區塊中，並顯示著關閉（off）的狀態，即代表投擲者這次的投擲將是首次投擲。

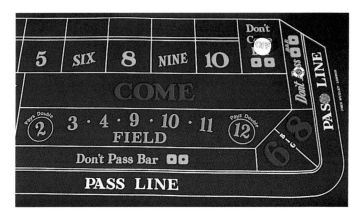

❷ 玩家B下注在不傳遞線（don't pass line）的區塊上（白色代幣）。如果骰子（2、3或者12點）被丟出時，即可贏得彩金。

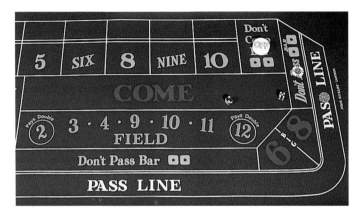

❸ 投擲者（玩家A）投出骰子，開出一個7的點數。這是一個自然點，下注在傳遞線上的賭金獲勝，下注在不傳遞線上的賭金則輸了。

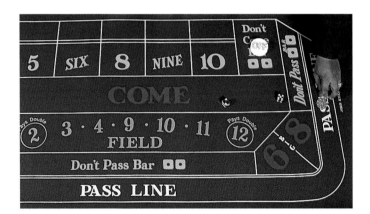

❹ 發牌員支付玩家A一比一的彩金，並將玩家B下注在不傳遞線上的賭金收走。

賭城大贏家

丟骰子

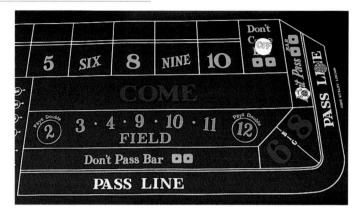

⑤ 玩家A在傳遞線線上再次放置賭金（藍色代幣），同樣玩家B再次下注在不傳遞線上（白色代幣）。

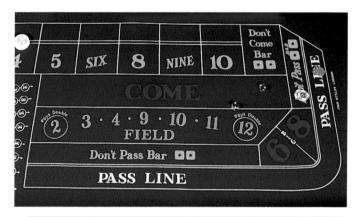

⑥ 玩家A再次投出骰子並且得到4的點數，這表示4點被開出。扁平圓形的塑膠牌（puck）將移動到點數4的區塊上並顯示遊戲為開啟（on）的狀態。

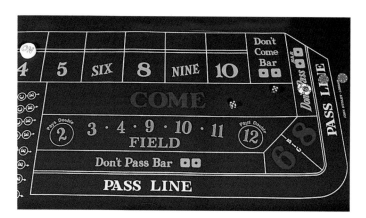

❼　玩家A使用加注的遊戲方式，在原先下注於傳遞線的代幣後方放置第2個代幣（藍色代幣）。

❽　玩家A繼續投擲骰子，點數10、5、6、2和8分別被投出，然而這些被投出的點數對於玩家A和玩家B而言並沒有任何的影響。

賭城大贏家

丟骰子

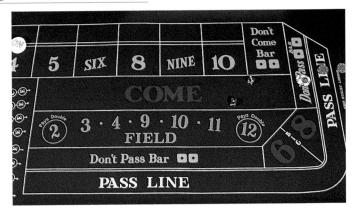

9 玩家A再次投擲並丟出一個4的點數，此時4點被丟中了，玩家A下注在傳遞線上的賭金將獲得賠率一比一的彩金。

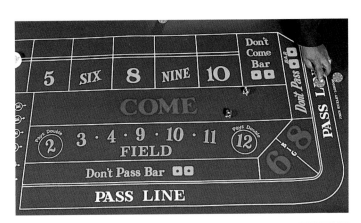

10 玩家A的加注同時也贏了，可獲得賠率2:1的彩金。

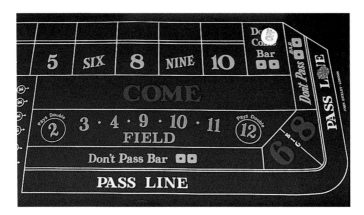

⓫ 此時玩家A仍然為投擲者並且重新開始一場遊戲，玩家A再次下注在
傳遞線上（藍色代幣）。扁平圓形的塑膠牌將移回至不出現區塊上
方，並顯示為關閉（off）狀態，同時玩家A的投擲將會被視為另一個
首次的投擲。

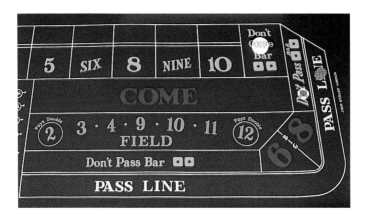

⓬ 玩家B重新放置一個代幣（白色）在不傳遞線上。

丟骰子

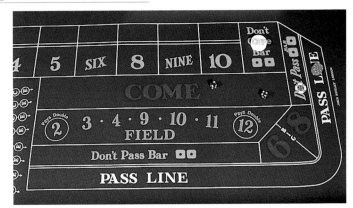

❸ 玩家A投出一個點數6，代表6號被開出了。

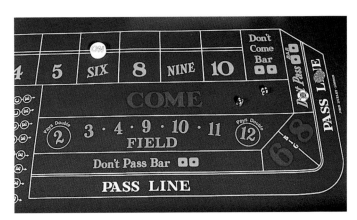

❹ 同樣，扁平圓形的塑膠牌將被移到點數6的區塊上，玩家A再次投出
並且得到點數7－一個喪失的點數（losing score）。

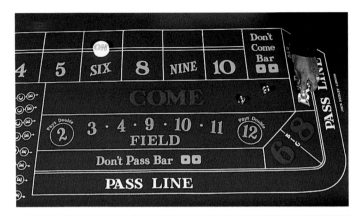

⑮ 發牌員將玩家A在傳遞線上的賭注收走,而玩家B的賭注將可獲得一比一的彩金,因為玩家A丟出了一個喪失的點數(losing score),因此骰子將傳給下一位新的投擲者(在玩家A左側的玩家)。

右圖 遊戲用的骰子是精密製造且有邊角的透明正立方體,主要是為了防止它們在旋轉後總是倒向同一邊(同時確定它們的重量一致,不會只偏向某一個方向)。

雙好（Two-up）

⊙雙好是一個在澳洲賭場特有的丟硬幣遊戲，玩家可下注預測硬幣會落在哪一個面上，並且伴隨著玩家們歡呼的嘈雜聲。

⊙遊戲是在一個圓圈內或是賭區裡來進行，所有的玩家們會站在這個區域周圍，而在那些圓圈內有著畫上人頭或是數字的下注區塊，玩家的賭注只需放在相對應的下注區塊內即可。

遊戲使用兩枚硬幣（由賭場所提供的舊版便士）：一面是擁有高光澤度的人頭符號，而另一面則有畫上白色的十字線。由玩家輪流使用一根短的特製木條來丟擲硬幣。

⊙ 第一個投擲硬幣的人是站在賭區（閘門）入口左側的人，當發牌員（通常也稱為看管賭區的人（boxer))宣佈可以進入時（come in），投擲者將走進賭區中間，並且清楚說明他或她想丟出人頭還是數字。

⊙ 投擲者和其它的玩家都可以依照自己的喜好針對人頭或數字來進行下注。當所有參加遊戲的玩家都放置好下注的金額後，硬幣將由投擲者將其拋入空中，並且至少高於投擲者頭部1米（3英尺）的高度，而發牌員會判定投擲者的投擲是否有效。

⊙ 當兩枚硬幣出現一正一反（一個頭和一個數字）時，被稱為平手，所有玩家下注的賭金將不會有任何變化。若投出的結果為玩家所下注的樣式時，獲勝的玩家可以獲得賠率1:1的彩金，但對於投擲者本身而言，不論他是下注在哪種結果，都必須連續投出3次人頭或者3次數字才算獲勝，這時投擲者會得到7.5比1的賠率。但如果投擲者連續5次投出平手時，則所有的玩家都輸。這樣的限制給了賭場一個3.12%的賭場優勢值，在拋擲的過程中25%的機會會同時出現兩個頭或兩個數字，而出現一正一反（一個頭和一個數字）的機會則為50%。

上圖 在投擲者拋擲硬幣的過程中，硬幣必須被拋到高於投擲者頭部距離1米（3英尺）的高度，否則此次拋擲將被判為無效，所有玩家下注的賭金將不會有任何變化。

壓寶（SIC BO）

壓寶也就是賭場中著名的比大小（Hi-lo）遊戲，名字的由來是一個來自中國的古老遊戲，主要是要讓兩顆骰子點數成為一對。遊戲的方式是將兩顆骰子放置在一個盤子和碗之間，並且搖晃出點數，玩家則下注在這兩顆骰子的可能組合點數。而現在，賭場使用三顆骰子來進行遊戲，並將原本所使用的碗改為較好掌握的杯子，並且直接將類似杯子的蓋子倒置於賭桌上，將骰子放置其中來進行遊戲，發牌員只需要將蓋子打開，即可清楚的看到所搖出的骰子點數，這種新型態的壓寶遊戲在多數的亞洲賭場中相當受到玩家喜愛。如今，也出現在拉斯維加斯和大西洋城的現代化賭場中。

如何進行遊戲

▶ 這是一種專用的賭桌，桌面上會畫上不同的下注區塊，這些區塊會根據所搖出的點數而亮起。

▶ 下注區塊主要分成4排，最底排是提供單顆骰子點數的下注區塊，第三排為兩顆骰子點數的下注區塊，第二排則是提供三顆骰子總點數的下注區塊，最上排則是提供大或小、兩顆或三顆相同點數的下注區塊。而每種遊戲的賠率也都清楚標示在區塊上。

▶ 遊戲由一位發牌員來主持，主要是負責搖骰子和支付或收取玩家的賭金。進行遊戲的三顆骰子會放置在一個自動化的搖點機內，不過有些賭場仍會以手動的方式來搖動骰子，搖出的號碼就是骰面朝上的點數。

▶ 玩家下注在骰子可能會開出的號碼或組合，可針對於個別的點數、一對、三個相同的點數或者任何其他可能出現的組合來進行下注。依照不同的下注方式，壓寶遊戲將有2.78%到33.33%之間的賭場優勢值，不過有些賭場會提供較佳的賠率來吸引玩家。

▶ 發牌員會宣佈"請下注（place your bets）"，此時玩家只需要將代幣放在喜歡的下注區塊上方。例如您想下注在"大"點數時，您只需要將代幣放在大（Big）的區塊上即可，當發牌員宣佈"停止下注（no more bets）"後，就會開始搖骰子。

▶ 點數搖出後，發牌員會宣佈中彩號碼並且將號碼輸入電腦中，同時賭桌上獲勝的區塊將會亮起。此時，發牌員會支付獲勝的彩金和收回玩家沒有押中的代幣，玩家必須等到獲勝區塊的燈熄滅後才可放置新的賭注。

賭城大贏家

下注的方式

壓寶遊戲總共有7種不同的下注方式。

個位數
個別的點數

如果玩家所選擇的數字出現在三顆骰子中的任何一顆上，玩家即贏得遊戲。例如，玩家下注在5號上，而點數5在任何骰子上出現了，玩家即可獲勝，如果同時有兩個甚至三個5出現時，可獲得的賠率更大。然而，如果5點沒有出現，玩家則失去賭金。

兩位數
兩顆的點數

這是下注在骰子中的兩個號碼。例如玩家下注在4號和5號上，若是真的同時出現了一個4點和一個5點時，玩家即獲勝。其他的組合方式玩家們也可從賭桌上的下注區塊內輕易找到。

三顆總點數

這個遊戲方式是以3顆骰子所開出的總點數來進行遊戲。例如5、4、2點的總數是11，玩家下注在點數11的區塊即贏。遊戲從4到17點都可以讓玩家選擇並下注，然而需注意的是，當玩家選擇以這個方式來進行遊戲時，點數3和18不能被搖出，不然玩家就會失去所有下注的賭金。

開 "小（Small）" 或開 "大（big）"

如果骰子開出的總數是在4和10之間，則算開出了 "小"。例如，開出的是3、5和1點，這時總數即為9點，而下注在 "小" 區塊上的玩家即獲勝。若開出的總數是在11和17之間，則算是開出了 "大"。例如，開出6、4和3點時，總數是13點。然而，若是開出了三顆點數相同的骰子時，不論玩家下注在 "大" 或 "小" 都算輸。

任何點數的豹子

任何點數的豹子是提供玩家可以下注在三顆骰子出現相同的點數時。

指定點數的豹子

玩家可以依照喜好下注在指定點數的豹子區塊上。但如果開出的點數與玩家下注的不同，玩家即輸了賭金。例如，如果玩家下注在三顆四點的豹子上時，開出的骰子點數卻是三個五點，玩家即失去下注的賭金。

任何對子

是指在三顆骰子中其中兩顆所開出的點數相同時，玩家在此區塊上下注即可贏的彩金。例如開出了一次4、4、6點的骰子組合。

賠率

個位數
個別的點數

賠率的多少是根據所選定的號碼出現在幾顆骰子上。若有一顆骰子開出號碼，則可獲得一比一的賠率；如果有兩顆骰子開出號碼，則有二比一的賠率；如果所選的號碼三顆骰子都開出，則可獲得三比一的賠率。

兩位數
兩顆的點數

此遊戲方式的賠率為5：1。

三顆總點數

依照玩家所下注的金額，賠率可由6:1到60:1不等。

開"小（Small）"或開"大（big）"

大或小的賠率均為一比一。

指定點數的豹子

玩家將可獲得150：1的賠率。

任何點數的豹子

賠率為24：1和30：1。

任何對子

賠率為8：1和10：1。

賭場優勢

個位數
個別的點數

賭場優勢值為7.87%。

兩位數
兩顆的點數

賭場優勢值為16.67%。

三顆總點數

根據所選的號碼或是賠率，以及賭場的不同，賭場優勢值也不同。

開"小（Small）"或開"大（big）"

賭場優勢值為2.78%。

指定點數的豹子

賭場優勢值為30.09%，然而在180：1的賠率時，賭場優勢值則為16.2%。

任何點數的豹子

對24：1的賠率來說，賭場優勢值是30.56%。而對30：1的賠率而言賭場優勢值則是13.89%。

任何對子

對8：1的賠率來說，賭場優勢值是33.33%。對10：1的賠率來說賭場優勢值是18.52%。

　　對許多玩家而言，最好的下注方式是選擇開"小（Small）"或開"大（big）"，選擇大時，點數由11到17點間都有獲勝機會；選擇小時，點數由4到10點都有獲勝機會。而且，以這個方式來進行遊戲有最低的賭場優勢值。

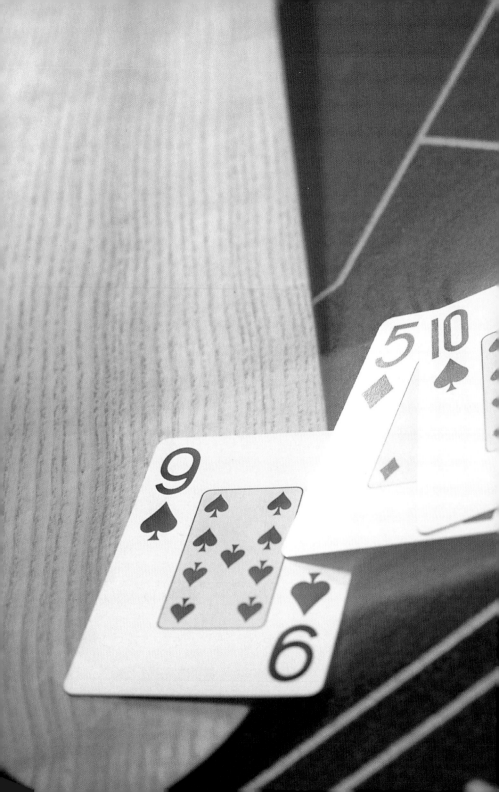

高賭金的撲克

　　百家樂（Baccara）是賭場中擁有最高賭金的遊戲。遊戲起源於中世紀期間的義大利，這個原屬於皇宮貴族的遊戲隨著人口的遷移而流傳到了法國。這個曾在電影007詹姆士‧邦德出現過的遊戲，正活生生地在真實生活中上演著，雖然有時它會在公開的場合進行，不過，大多數都是將這個遊戲設置在賭場中的專屬廂房（沙龍）內。

對於可以揮金如土的玩家來說，沒有賭金上限的百家樂遊戲是他們的最愛，一張牌就決定了上百萬元的賭金輸贏在這裡並不算是一件奇怪的事。而現在在歐洲一些高級的賭場中，例如巴登‧巴登（Baden Baden）和蒙地卡洛（Monte Carlo），也可以發現這個遊戲的蹤影。

　　百家樂遊戲的名稱常隨著地區而有不同的稱呼。例如在英國地區的英式百家樂被稱為龐圖‧班卡（Punto banco），而美國地區的美式百家樂則稱為百卡瑞（Baccarat）。

賭城大贏家

百家樂（BACCARA）

⊙百家樂是美式百家樂和英式百家樂的先驅。它設立在歐洲多數的賭場中，尤其受到法國和德國賭場的喜愛。高額的賭金限制是百家樂遊戲的基本條件，在這裡最低賭金限制為100美金並不算特殊，有一些賭桌對最低賭金的限制甚至高達1000美元。

　　大型的百家樂賭桌，可同時提供多達14名玩家進行遊戲。通常百家樂會設置在賭場中一個單獨的廂房裡，並且不對外開放，除了那些擁有高額賭金的特定玩家才能進入。玩家和賭場的發牌員都是坐在賭桌周圍來進行遊戲，而每一個座位都有各自的編號，但是如果有超過14名玩家時，其他的玩家可能需要站著玩。

⊙百家樂會使用六副撲克牌來進行遊戲。因為賭桌大小的影響，發牌員會使用一把類似船槳的工具來支付賭金與分派牌。由於是以共同遊戲的方式來進行，所以不管有多少玩家，只會分成兩組牌，一組是分給莊家，另一組則是分給閒家。

⊙在賭場中大多數的遊戲裡，多半是由賭場擔任莊家的角色，並且負責支付玩家們獲勝的彩金和收取玩家失去的賭金。然而，在百家樂遊戲中，則是讓玩家們輪流擔任莊家的角色。

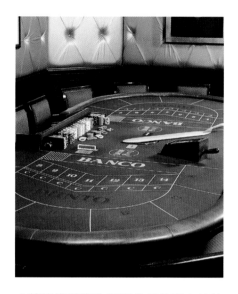

⊙輪到當莊家的玩家必須負責支付其他玩家下注所得的彩金，因此當莊家的玩家必須要有一定的賭資才能進行遊戲，而賠率將以一比一的比率來支付彩金。發牌員會負責收取其他玩家輸掉的賭金並傳給當莊家的玩家，然而賭場會從這些賭金中扣除一筆5%的佣金後，再將剩餘的賭金傳給莊家，同時莊家也需負責發牌。

⊙賭場的發牌員負責控制遊戲，替莊家來支付其他玩家獲勝的賭金，收集其他玩家賭輸的代幣，並且負責洗牌，同時也會提出遊戲建議。

上圖 百家樂的賭桌可以隨時提供14名的玩家同時進行遊戲。

計分方式

　　撲克牌從2到9點即是它們所代表的分數價值，A計算為一分，撲克牌10和其他花牌（國王、王后和傑克）則全部計為零分。而遊戲是個別發給玩家與莊家兩張牌，並計算兩張牌上所有點數的總分。

　　如果總點數為10，則總分為零；如果總點數超過10點，則以個位數的點數當作得分，因此若有一副總點數為14的牌時，總分就是4分，遊戲中可能出現的最低得分為0，最高得分為9分，而最接近9分（最高）的一方即算獲勝。

4+4 = 8　總分= 8

3+6 = 9　總分= 9

K+Q = 0+0 = 0　總分= 0

10+7 = 7　總分= 7

J+A = 0+1　總分= 1

7+3 = 10
得分是依個位數的值為準= 0

賭城大贏家

開始遊戲

百家樂遊戲的主要目的是使用最少兩張牌到最多三張牌來使兩家（莊家和閒家）的總分接近9分的一個遊戲，遊戲的滿分是9分，而最低則是零分，對於玩家而言，遊戲的主要目的是以較高的點數來打敗莊家手中的點數。發牌員洗牌後，會請玩家用一張空白的卡片插進洗好的撲克牌中來進行切牌，而在卡片被放置在發牌盒（機）之前，發牌員會將第二張空白的卡片插入從末端數來大約第15張牌的位置，然後傳給當莊家的玩家，當發到這張空白的卡片時，莊家將把這些牌傳回給發牌員重新洗牌。

一個8或者9的得分被稱為自然好牌（natural）。

百家樂（Baccara）的牌是指得分在0到5之間的點數。

開始遊戲時，莊家必須先行下注，稱為做莊（bank）。莊家的金額可以是賭桌上最小賭金限制，但沒有最高金額的限制，代表莊家的代幣會放置在發牌員前面。

其它的玩家（ponte或punto）可以以更多的賭金來對抗莊家。玩家需要宣佈他們的下注金額，如果一位玩家想要下注與莊家相等的賭金時，他可以宣佈"banco solo"來取得看牌的權利，而如果有多位玩家都宣佈"banco solo"時，坐在最接近莊家右邊的玩家則享有優先權。

當宣佈"banco avec la table"則是指玩家選擇下注莊家一半的賭金，並讓其他的玩家可以下注來補足其餘的差額，使得多位玩家可以同時得到看牌權。而沒有參加banco solo或是banco avec la table的玩家（banco suivi）則可以擁有下一場的優先權。

在所有的賭注都安置好後，莊家會發出4張撲克牌，下注賭金最高的玩家（閒家)(ponte）會收到第1張和第3張撲克牌，而莊家則收到第2張和第4張撲克牌。

在看完撲克牌之後，閒家會根據所拿到的點數和規則來選擇正確的行動。如果點數是在0到4分間，則必須向莊家要第三張牌；若點數是在5分

時，第三張牌則可依照閒家的意願來選擇是否需要向莊家要牌。

▶ 根據遊戲規定，玩家拿到6分或者7分時不需再要牌，而拿到8分或者9分（自然好牌）時，玩家需要立即將牌翻開，在0分到5分之間的任何得分則被稱為百家樂牌（baccara）。

▶ 如果玩家閒家（ponte）有一個8分或者9分時，莊家就不能再加第3張牌，不論他的得分為多少，玩家們都可以遵照賭桌上的規定來取得第3張牌。

▶ 關於莊家是否可以補第3張牌的規定，則需要依照玩家的行動來做決定，如果莊家沒有獲得8分或9分時，對於第3張牌的需求限制則與玩家的規定是一樣的。

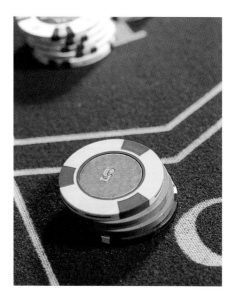

在前二張牌發出之後玩家可以採取的行動規定

兩張牌的總分	可採取的行動
0、1、2、3、4	可補第3張牌
5	可選擇性的補第3張牌
6、7	沒有行動（不需補牌）
8、9	需立即公佈（牌面朝上）

右上圖 在百家樂遊戲中，當莊家獲勝時，賭場會從莊家獲勝的金額中抽取5%的佣金。

▶ 如果莊家得到一個5分的得分，莊家必須補第3張牌，但如果玩家（閒家）已經有了第3張牌時，莊家則可視自己與閒家所得的點數來做決定。

▶ 如果閒家沒有依照遊戲的規定而多補了一張牌時，所補的牌面點數將會加至閒家的總得分上，因此可能會使原本的好牌變成了會輸的牌。

▶ 在一些賭場中，不論莊家或是閒家決定以同金額下注時，在補牌的規定上會給莊家或閒家較多的自由與決定權。

▶ 玩家要下注時，必須接受莊家下注的賭注金額並且以全額的方式來下注，但如果沒有一位玩家願意接受這個做莊的金額時，則將會以玩家中下注金額最高的為基準。

賭城大贏家

在玩家獲得第3張牌之後，莊家可採取的行動規定

莊家得分	玩家第3 張牌之點數	莊家可採取的行動
3	8	停止要牌
3	除了8以外之任何點數	補牌
4	2、3、4、5、6、7	補牌
4	0、1、8、9	停止要牌
5	0、1、2、3、8、9	停止要牌
5	4、5、6、7	補牌
6	0、1、2、3、4、5、8、9	停止要牌
6	6、7	補牌
7	0、1、2、3、4、5、8、9	停止要牌
8、9	玩家不得加牌	停止要牌

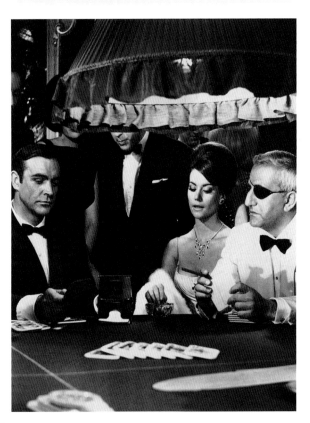

▶ 任何一位玩家擁有最高點數或是得到9分即可成為贏家。如果閒家的得分與莊家相同時（平手）將會重新發牌。當閒家獲勝時，獲勝的彩金將由做莊的賭金中以一比一的賠率支付給閒家，當莊家贏時，發牌員會收集閒家的賭金並扣除5%的佣金後放回莊家的賭金中。

如果莊家獲勝後，他可以選擇繼續當莊或者換其他玩家當莊，若是莊家不願意繼續當莊，或是莊家輸的時候，他右手邊的玩家將成為新的莊家。通常莊家不願意輕易下莊，因為做莊的玩家通常都會享有較佳的賭場優勢值1.06%，而其他玩家的賭場優勢值則為1.23%。

左圖 1965年的電影「霹靂彈（Thunderball）」中飾演詹姆士・邦德（007）的演員史恩・康納萊正在百家樂的賭桌上全神貫注地思考著如何進行遊戲。

賠　率

根據莊家或閒家的角色不同，賠率也不同。

玩家（閒家）獲勝時，是以1：1的賠率支付給玩家，即是玩家下注1美元而獲勝時，將會有1美元的彩金。例如，一名玩家下注100美元並且獲勝時，將可得到由莊家支付的100美元彩金，玩家也就保有了總共200美元的賭金。此情況下最後的結果是玩家贏得100美元，莊家失去100美元，賭場什麼也沒得到。

100美元賭金得到100美元彩金

莊家獲勝時，也將可獲得一比一的彩金（但是需扣除5%的賭場佣金），也就等於擁有19：20的賠率。這表示莊家若下注1美元，獲勝時可獲得0.95美元的彩金，1美元扣除掉5分美元的佣金（＄1－＄0.05）。

因此，如果一名玩家下注100 美元，莊家也下注100 美元，如果莊家贏時，莊家將可以從玩家下注的100美元中，扣除5%的佣金（5美元）後，獲得95美元的彩金。同時，莊家也保留了原本下注的賭金，因此總共可獲得195美元。此情況下，莊家贏得淨額95美元，玩家失去100美元，賭場得到5美元。

100美元賭金得到95美元彩金

賭場優勢

在百家樂的遊戲中，賭場優勢會根據莊家或閒家的角色而有所不同，如同它們擁有不同的賠率。對於莊家而言，其賭場優勢值為1.06%，而其他玩家則有1.23%的賭場優勢值。在經過計算後莊家有45.84%的贏牌機率，玩家則有44.61%的贏牌機率。而剩餘的9.55%則是雙方平手的機率。

例如，以100 美元來下注時，莊家將可贏得45.84美元5%佣金的2.29美元，相對會輸給玩家44.61美元，其中將有1.06美元的差額支付給了賭場，這對莊家而言，有1.06%的賭場優勢值。同樣，玩家將可贏得44.61美元，並且可能輸給莊家45.84美元，其中的差額1.23美元則是支付給了賭場。因此，對玩家而言，將有1.23%的賭場優勢值。

相較於其他的賭桌遊戲而言，百家樂擁有最小的賭場優勢值，也因此成為賭場中最有價值的遊戲。然而，對於玩家而言，百家樂仍然有非常不利的潛在因素影響著玩家贏錢的美夢，因為百家樂與其他撲克遊戲不同，並沒有任何一種特別的方法或技術來幫助玩家贏錢，因此玩百家樂其實跟丟硬幣一樣，完全是仰賴玩家的運氣了。

美式百家樂和英式百家樂

⊙ 美式百家樂也就是所謂的中型（Midi）或是迷你百家樂（mini Punto Banco），而遊戲是在一個較小的賭桌上進行，速度也比傳統百家樂要快許多。在賭金限制方面，美式百家樂的最低賭金限制大約是五元左右，這比起傳統高賭金限制的百家樂而言，明顯的少了許多。

⊙ 美式百家樂或是英式百家樂與傳統百家樂最大的不同處是前兩者由賭場來擔任莊家的角色，負責支付彩金與收取玩家失敗的賭金。在美式百家樂當中，玩家們還是可以輪流當莊家來進行遊戲，但是在英式百家樂中，則完全是由賭場的發牌員來擔任莊家。

⊙ 美式或英式百家樂使用四到八副的撲克牌來進行遊戲，但同樣是以共同遊戲的方式來進行。而遊戲的規定、計分方式與加牌的限制都與傳統百家樂一樣。

⊙ 玩家們可以有三種下注方式，分別為下注莊家（賭場的發牌員）贏；閒家（玩家）贏；或者下注雙方平手。

⊙ 開始遊戲時，發牌員會先行洗牌，並且邀請玩家插入一張空白的卡片在洗好的牌當中來進行切牌，隨後再將撲克牌放入發牌盒（機）

中，而發牌員也會在整副遊戲的撲克牌後端插入一張空白的卡片，用來指示何時需要重新洗牌。

⊙ 當所有的玩家都下注完畢後，發牌員會發出四張面朝下的牌，其中屬於玩家的牌將會放置在賭桌上標示閒家（Punto 或是 Player）的區塊上，而玩家看牌後，則可依照所得點數與遊戲規定向發牌員要第三張牌。

⊙ 當玩家（閒家）的點數確定後，莊家則會依照遊戲規定來進行補牌的動作，而在出現平手的時候，不論玩家下注在莊家或是閒家的賭金都輸，只有下注在平手的玩家獲勝可以獲得彩金。下注在閒家的賭金獲勝時可以獲得一比一的賠率，而同樣地，下注在莊家的賭金獲勝時則需扣除5%的佣金，也就是擁有19：20的賠率。

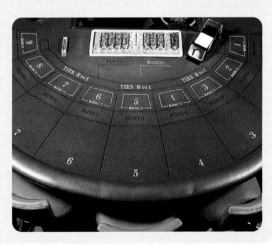

美式百家樂

賠率

下注在閒家的賠率為1：1。

下注在莊家的賠率原本也是1：1，但是需要扣除5％的佣金，因此實際可得賠率則為19：20。

下注在平手的賠率因地區的不同而從8：1到9：1不等。

賭場優勢

莊家獲勝時的賭場優勢為1.06％；閒家獲勝時賭場優勢為1.24％；平手時，賭場優勢為14.4％。

英式百家樂

賠率

在這個較小的賭桌上所進行的遊戲有著與傳統百家樂一樣的賠率。閒家的賠率為一比一，而莊家的賠率在一比一之後還需扣除5％的佣金，所以莊家的實際賠率為19：20。

英式百家樂2000（Punto Banco 2000）是一種新版的英式百家樂遊戲，它簡化了賠率的計算方式。現在在英國大多數的賭場中，英式百家樂2000幾乎已經取代了原本的英式百家樂。由於它修改了原本需要扣除5％佣金的遊戲規定，因此所有的下注都將獲得一比一的賠率，取而代之的是當莊家以六點獲勝時，將改為1：2的賠率；另一個是當平手時，平手的賠率也將變為8：1。至於其他的遊戲規定或是補牌的限制則是與傳統的百家樂一樣，經過改版的遊戲，將能以更快的計算方式來增加遊戲進行的速度。

賭場優勢

由於英式百家樂2000的賠率與傳統百家樂的賠率不同，導致賭場優勢也不同。在莊家的部分，傳統賭場優勢從1.06％變成1.45％；在閒家的部分，則為1.23％；而在平手時，賭場優勢值則為14.4％。這樣的變化對玩家而言，下注在閒家時變得比較有利。

對頁圖 迷你或是中型百家樂的賭桌大小，跟21點遊戲的賭桌大小相同。

迷你百家樂遊戲

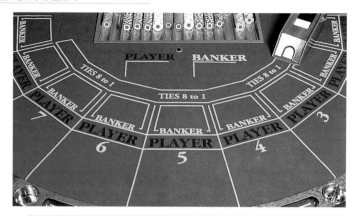

❶ 大多數的賭場提供英式百家樂或是美式百家樂，一個容易操作且簡單進行的遊戲。而遊戲最大的不同處是玩家們可以互相交談與溝通。

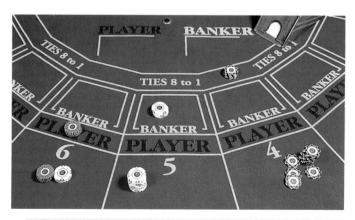

❷ 要開始遊戲前，玩家們必須先行下注。
玩家A（左方）使用五枚代幣下注在閒家的區塊內。
玩家B使用五枚代幣下注在莊家的區塊內。
玩家C使用五枚代幣下注在平手的區塊內。

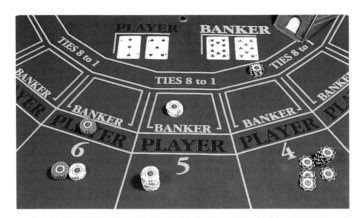

❸ 莊家和閒家的兩張牌都被開出（有點數的面朝上）。
閒家的點數為一張五點加一張三點，所得為8分。
莊家的點數為一張十點加一張八點，由於十點計算為零分，所以
莊家所得為8分，因此這局即為平手。

❹ 玩家C下注在平手的區塊上獲勝，可以獲得8：1的賠率。
所有發出的牌將收回，並繼續下一場遊戲。

迷你百家樂遊戲

⑤ 玩家A再次下注在閒家的區塊內。
玩家C這場選擇不下注。
莊家與閒家新的點數開出。
閒家獲得一張九點和一張四點的牌，總計所得為3分，因此需要
再補一張牌。

⑥ 閒家再補一張牌。
而所補的牌點數為十點，由於十點計算為零分，所以閒家總分不
變，仍然為3分。
莊家獲得一張點數四點和一張點數十點的牌，所以總分為4分。
由於莊家的分數較大（接近9分），所以莊家獲勝。

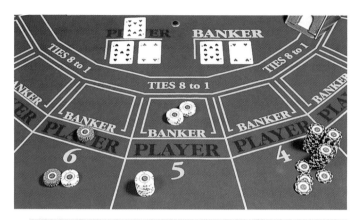

❼ 莊家獲勝，將以一比一的賠率支付彩金。

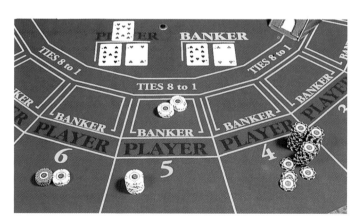

❽ 下注在閒家的賭金將被發牌員收走。

抽中幸運的籤王

　　撲克，令人回想到西部拓荒時代，一個在充滿牛仔與槍手的擁擠沙龍中進行的遊戲。而撲克遊戲在好萊塢的電影中似乎都與槍戰脫離不了關係，然而這真的是當時西部職業賭徒的生活寫照。在1876年一位人稱 '瘋狂比爾' 的著名執法者，詹姆士‧巴特勒在南達科達州枯木市的一場撲克比賽中喪生。直到今時，讓他喪命的最後一把牌 – 一對黑色的A和一對黑色的8 – 仍被人們以 '死亡之牌' 的稱號流傳著。

　　如今撲克遊戲已經不再如此危險了，玩家會失去的只有他們的賭金，而不是寶貴的性命。關於撲克遊戲多樣的規章限制與變化，已在賭場精心改良下成為玩家最好的娛樂。

賭城大贏家

撲克

撲克，一個可以同時提供2到10位玩家遊戲的紙牌比賽，遊戲是使用一副標準52張的撲克牌來進行，由玩家依照所獲得的牌排列出最好最大的順序。當遊戲進行時，會有一位發牌員監視比賽是否公平進行，而賭場的收入則以收取玩家鐘點費或者是玩家下注總賭金的百分比來計算（這裡的佣金通常叫作Rake，基本上金額為下注總賭金的5～10%）。撲克遊戲有很多種變化，而每一種遊戲都有限定的撲克牌張數或是下注方式，但是它們全都依照相同的排列以及相對應的方式來計算遊戲策略。

在賭場中所進行的撲克遊戲包括五張撲克Five-Card Draw、梭哈Five-Card Stud、七張梭哈Seven-Card Stud、德州梭哈Texas Hold 'Em、奧馬哈撲克Omaha Poker。而加勒比撲克Caribbean Poker（同時也稱作賭場撲克）則不同於其它的遊戲，主要因為玩家的比賽對象是賭場，而不是其他玩家。而相同名字的遊戲卻可能因為在不同賭場中進行而有所變化，因此玩家在遊戲之前，徹底瞭解遊戲限制與規章是非常重要的。

下圖 撲克遊戲是非常有趣的，即使是在一個社交場合中比賽，仍然可以帶給玩家們一種獲勝的震撼感。

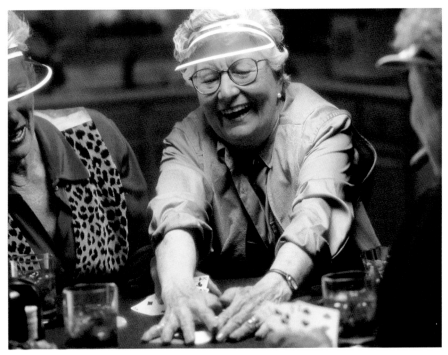

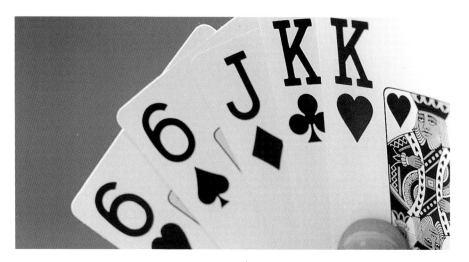

撲克遊戲中一些基本的遊戲方式總結：

加注（Raise）： 玩家必須下注相同金額或者以超過的賭注來進行遊戲。

跟（Call）： 為了繼續遊戲，玩家必須下注相同數量的賭金。

退出（Fold）： 離開遊戲並且放棄您所有已下注的賭金。

▶ 在每場遊戲開始時，為了繼續遊戲，玩家們都會先在下注區放一點錢，而先下注的規定也有許多不同。在一些遊戲中，會要求玩家以賭桌最低限制的金額下注，而在其它遊戲中，玩家還沒看牌之前，則有相當大的下注空間。

▶ 有一些賭場可能有固定的下注金額設定，例如需預先下注金額或是特定的可下注金額（如在1美元和5美元之間的任何金額）。而玩家應該在加入遊戲之前，就已熟悉賭場的相關限制與規定。

▶ 在發完牌與進行第二輪下注之間，玩家可以選擇放棄遊戲或是換牌。遊戲的順序將以順時針方式進行，直到每位玩家都已選擇好相對的遊戲方式後（如：加注、跟或退出比賽），這時就必須要開牌來比大小，最後下注的玩家將首先開牌，其他的玩家則跟著陸續開牌。

▶ 玩家可以在遊戲進行中的任何時間退出比賽，只是會損失他所下注的賭金。排列點數最高的玩家可以贏得所有下注的賭金，若排列點數相同時，獲勝的玩家則平分所有的賭金。

排列方式

一手牌通常由5張牌組成。A擁有最高的級數，隨後為國王（K）、王后（Q）和傑克（J），相反的點數2則是最低的級數。花色並不會影響排列的級數，下方的圖例將詳細的介紹各種排列。

同花大順

最好的一手牌，擁有最大的級數，包括A，國王，王后，傑克和一張10點的牌，而每張牌都有相同的花色。

同花順

有連號且相同花色的5張牌。

四條或俗稱鐵支

有4張相同點數的牌。

葫蘆

有3張相同面值以及另外2張相同面值的牌所組合而成。若玩家同時拿到這種組合時，以3張點數較高的玩家獲勝。

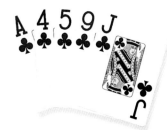

同花

任何數字有相同花色的5張牌。如果有兩名玩家同時獲得，較高點數面值的獲勝。

順子

按數字大小排列的任何5張牌。A，K，Q，J，10是最高的級數，次之則為K，Q，J，10，9。

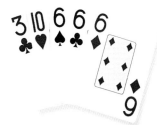

三條

3張相同點數的牌搭配兩張任意點數的牌。若同時有兩位玩家都拿到這種排列時，則以3張點數較高的獲勝。

兩對

由兩組成對的牌（兩張相同點數）和另一張任一點數的牌組合而成。若同時有玩家拿到兩對的牌時，則以點數較高的獲勝。

一對

由3張不同點數的牌以及2張同點數的牌所組成。若玩家同時拿到這種組合時，則以點數較高的獲勝。

點數最高的牌（烏龍）

若所分到的牌都沒有上述的組合時，則以其中最高點數的牌做比較。

賭城大贏家

加入遊戲

在進入撲克比賽的房間時，可能有許多場遊戲正在進行，並且有很多玩家在等待加入遊戲。新加入的玩家需要向賭場登記後才能加入遊戲，就如餐廳一樣，玩家的名字會被記錄在名單上，當有空位時，便會呼叫玩家的名字，並由賭場的工作人員帶玩家到指定位置上開始遊戲。

玩家通常不允許在遊戲進行中購買代幣，所以事先一定要準備好足夠的代幣來加入遊戲。同時，在遊戲進行時，必須將所有的代幣都放置在賭桌上。

雖然撲克賭桌上的最低賭金限制通常很低，但是像五張撲克遊戲的賭金限制卻是最小賭金限制的40倍；七張梭哈則要求大約50倍的賭金，而德州梭哈和奧馬哈撲克則最少需要賭桌最低賭金限制100倍左右。如果一名玩家在遊戲中沒有足夠的錢（代幣）下注時，還是可以進行第2輪的叫牌，並且有機會贏得這一場的遊戲，然而有錢的玩家，則可以繼續在其他幾輪的叫牌中加注，以獲得更大更多的彩金。

賭桌禮儀

▶ 玩家只能觸碰他們自己的牌和代幣，同時，玩家的牌都必須放置在清楚易見的地方（例如，玩家不可以將牌放進口袋）。

▶ 千萬要注意您手中的牌，如果被另一位玩家看見您的點數時，您可能會被宣佈為死牌（即放棄與退出遊戲），讓您沒有機會在那場遊戲中繼續加注與叫牌。而扔牌的動作也會被認定為死牌的行為。

▶ 不要將下注的代幣丟向發牌員或是下注區，只需要將您所需下注的代幣放置於您面前的賭桌上即可，發牌員會確認您所下注的金額，並為您將那些代幣放置於下注區內。而您清楚的指示發牌員該如何下注是非常重要的，如果您需要時間來考慮如何下注，可以宣佈暫停（call for 'time'），而其他玩家可以繼續下注不受影響。

▶ 發牌員的工作主要是負責分牌、負責收回玩家輸的代幣、兌幣、為玩家兌換小面額的代幣，並且支付獲勝者的代幣，有時則會收到玩家們給的小費。

▶ 遊戲進行中，玩家可能需要短暫的休息，期間發牌員會為您看管您留在賭桌上的代幣。但是如果您離開的時間太久，超過賭場規定的時間後，您的位置就可能會安排給別的玩家。

遊戲策略

獲得各種排列組合的機會

若使用一副標準52張撲克牌來進行遊戲時，每五張牌就會有2,598,960種排列組合。下方的表格將列出各種組合的機率和遊戲賠率。

玩家手中的牌	5張牌組合出現的機率	一次五張牌都排列好的賠率
同花大順	4	649739比1
同花順	36	72192比1
四條（鐵支）	624	4164比1
葫蘆	3744	693比1
同花	5108	508比1
順子	10200	254比1
三條	54912	46比1
兩對	123552	20比1
一對	1908240	1.5比1
最高點數的牌（烏龍）	1302540	1比1

賭場優勢

在撲克遊戲中的賭場優勢值是百分之5。在賭場中大多數的遊戲，賭場優勢都可以依照賠率而計算出來，但由於大部分的撲克遊戲都沒有一定的賠率，同時撲克遊戲中賭場的收入來源是根據玩家總下注賭金的百分比來計算，因此賭場優勢值則由賭場所制訂的佣金來計算，由百分之五到百分之十之間不等。舉例來說，如果一場遊戲的總下注賭金為100 美元，賭場則會收取5美元。

賠　率

在撲克遊戲中，賠率是依照總下注賭金減去賭場優勢值（佣金）後所計算出來的，因此，您沒有辦法預先知道賠率是多少。實際的賠率會隨著遊戲的進行，與玩家們持續的下注而變動。遊戲開始時的下注除了表示玩家願意加入遊戲外，也可以讓總下注金額不至於為零，隨著更多的玩家加入遊戲，總下注金額也會相對增加。例如，如果只有4位玩家進行遊戲時，他們每人下注10美元，對參與其中的您來說，就有機會贏得40美元，此時的賠率就變成了3：1。在賭場收取5％的佣金後，可得的金額則為38美元，也代表實際賠率為2.8：1。然而就加勒比撲克而言，若您同時和7名玩家進行遊戲，同樣若每人下注10美元，賠率將會是6：1，您就有機會贏得70美元，在支付5％佣金給賭場之後，還可獲得66.50美元，因此實際賠率就變成5.65：1。

賭城大贏家

贏得遊戲的關鍵

▶ 要在一場撲克遊戲中獲勝，有幾個主要的關鍵要素，其中包括分到最好的一手牌；能清楚理解撲克中的算數問題；竭盡所能的利用策略來贏得高頭彩；靈活的運用資金並且智取其它的玩家。

▶ 在撲克遊戲裡可以獲勝的決定性要素之一，就是了解您手中的牌面價值為何，您需要迅速判斷出自己的牌是否可以擊敗對手，或者應該提早放棄比賽。如果您有仔細研究第106～107頁的圖表，將會發現獲得最高級數的組合排列機會是很渺小的，因此有時您需要用感覺來進行遊戲。您可以在家中先行模擬這種情況，同時發牌給自己和其他的玩家，當檢視過您手中的牌後，練習做出是否應該繼續遊戲的決定，然後再看一下其它假設對手的牌，看看您做出的判斷是否正確，如此反覆練習，直到您有自信選擇出可以贏得好牌的機會與感覺。

▶ 如果您感覺手中的牌不值得繼續下注或遊戲，應該儘早選擇退出，因為額外的下注將會讓您花費更多的錢。

▶ 當您獲得一手好牌時，您當然希望其他玩家能夠持續下注，以使您獲得最大的彩金。然而，若您在遊戲一開始以大筆的賭金下注，反而會嚇退其他玩家，讓他們放棄這場遊戲，而以一定水準的賭金來進行下注，反而可以鼓勵與刺激其他玩家繼續參與遊戲的意願。因此，慢慢的提升下注金額將是最好的遊戲策略。

▶ 如果您手中的牌並不是一個很好的組合，但是您卻想贏得這場比賽時，吹牛將會是個不錯的選擇，當總下注賭金到達一定的數量後，您可以以相當數量的金額來加注，嚇退其他的玩家。

▶ 發展出多套屬於自己的肢體語言與表情，可避免被其他玩家識破您是否擁有一手好牌。練習控制您的面部表情、特殊習慣、不安的音調與聲音，和坐立難安的興奮感，同時也可以幫助您成為一位優秀的玩家。例如，當您獲得到一手絕妙的好牌時，可能會感到不敢相信而再三地看它，甚至，您可能漫不經心地把代幣扔入下注區或不斷玩弄著您的代幣，相對的，如果花費太長的時間在考量手中的牌時，缺乏自信的表現也會很輕易地被其他玩家看出。

贏得遊戲的關鍵

▶ 如果能夠認出其他玩家是否在吹牛，對贏得遊戲將會非常有幫助。仔細觀察每一位玩家的行為，並且留意他們外在的一些細微變化，您將可以發現哪位玩家正在吹牛。有許多外在的表現能輕易判斷出一個人正在說謊，包括不停轉動眼睛、坐立難安、聲音和語調方面的改變、身體不停來回搖晃、出汗、發抖、揉弄眼睛、嘴巴或者鼻子、舔唇、舔牙齒，甚至身體向前傾倒等。如果您懷疑某人正在吹牛，一個最直接的方式就是直接問他們，來證實您的懷疑，您可以直接這樣問：你是否拿到一手好牌了？並且看看他的回應。凝視著玩家可能會對他造成一些恐懼與威脅感，其他的玩家可能會因此而表現出震驚的模樣。另外，若一位玩家突然變得嚴肅或是安靜時，有種故做正經的感覺，他可能就是在吹牛。

▶ 如果您想要用吹牛的策略來進行遊戲時，確定要能保持著一張沒有表情的臉，自信地看著對手的眼睛並且安靜地坐著，這將讓他們較難去判斷出您是否正在吹牛。當您看牌的時候，也請一次記住它們，利用假的肢體語言也可造成其他玩家的混淆，不過通常成效較小。

▶ 對於一些玩家而言，他們只是想要獲得一手好牌。部分玩家從未使用吹牛的策略來進行遊戲，他們只會在拿到好牌的時候才進行下注。

▶ 當您下注時，必須考慮手中的牌是否有擊敗其它玩家的機會，您對其他玩家的瞭解，也將助您判斷是否有人在吹牛。在總下注金額較大的時候，有可能會吸引玩家挺而走險的使用吹牛策略。相反，在總下注金額較小的遊戲中，就沒有需要冒險的吸引力了，但另一方面，某些玩家會認為積少成多也是一種獲勝的方式。

▶ 確保您有足夠的資金可以運用，直到整場遊戲結束。如果擁有一手好牌卻沒有錢，您將無法得到那誘人的總下注彩金。

▶ 當您遭遇到一連串的失敗後，千萬要保持平靜，因為撲克遊戲仍然有許多機會可以讓您贏回損失，千萬不要因為輸了賭金而加大下注金額，試圖以最短的時間去回收損失。另外，如果您非常緊張，就千萬不要在此時使用吹牛的策略來贏得比賽，因為您強烈的好勝心與失落感很容易被其他玩家看穿，並且讓您輸的更多。

賭城大贏家

如果您在遊戲一開始就拿到了"三條"，您當然會試著更換手中其他兩張牌來增加獲勝的機會，交換牌將可能讓您得到"葫蘆"或"鐵支"。但如果您同時交換兩張牌，其它的玩家就會猜到您拿到一手好牌，他們可以由您換牌的動作與數量，來判斷出您可能拿到一手"兩對"或是"三條"的牌，而任何拿到比"三條"組合還大的玩家都可以由此確信能夠贏您了。當然，您也可以選擇僅交換一張牌，但是這樣將會減少一個換得更好組合的機會，同時會造成其他玩家認為您可能拿到"鐵支"、"葫蘆"甚至是"順子"的錯覺。通常遊戲中如果您已經拿到"兩對"組合時，可能會讓一些只擁有"一對"的玩家退出比賽，因為由"兩對"的組合換成"葫蘆"的機會比只有拿到"一對"的機會大很多。拿到"三條"卻選擇不換牌的策略也是可行的，選擇在最後一輪下注時以可觀的下注金額來嚇退其他玩家，也是個非常有效的方式，然而所有的行動與策略都將取決於您對其他玩家有多麼瞭解，甚至已知道他們的遊戲習慣。

如何玩五張撲克（Five-Card Draw）

遊戲開始後每位玩家都會得到5張面朝下的牌，當所有的牌分派完後，玩家才可以看他們自己的牌。在第一輪下注前他們有機會選擇換牌，更換的牌將會被發牌員收回，並且由發牌機中抽出一張牌給玩家。

通常，如果您在換牌後卻沒有讓您得到任何一種排列組合時，您就應該選擇提早退出遊戲，當至少可以換到"一對"或是任何其他組合時，才有繼續遊戲的必要。換牌主要是為了讓手中的牌獲得更好的組合，例如拿到"一對"的玩家換牌後可能會變為"三條"。換牌時，若玩家同時需要換三張牌，則代表那位玩家手中可能已經有了"一對"的組合；而需要更換兩張牌的玩家，則可能已經有了"三條"的組合。通常玩家手中保留著沒有換的一張牌被稱為kicker，也就是玩家手中最高點數的牌。

在以下的插圖裡，玩家的牌並沒有被翻開看到點數，因為實際的遊戲狀況您也將無法看到其他玩家的牌，但是卻會在插圖下方的說明中為您解說。遊戲會以順時鐘方向來進行，在12點鐘位置的是玩家A，在三點鐘方向的則是玩家B，以此類推。

五張撲克的遊戲方式

❶ 開始比賽，每位玩家需先下注相同數量的代幣，表示他想要參與這場遊戲。

❷ 五張牌將依序發給每位玩家（點數面朝下）。

玩家A的牌：	3♦	10♦	4♠	8♠	5♣
玩家B的牌：	9♥	9♣	10♥	K♦	2♠
玩家C的牌：	4♥	5♥	6♣	10♠	K♣
玩家D的牌：	Q♠	Q♦	3♠	4♦	A♣

賭城大贏家

五張撲克的遊戲方式

❸ 經過換牌後，玩家A並沒有得到任何有利且有意義的排列組合，
因此選擇退出遊戲。
然而玩家A也將失去他之前所下注的賭金。

❹ 玩家B有一對的組合，是一副值得繼續遊戲的牌，保留了最高點
數的牌（在這裡K♦是最高點數的一張牌）。而現在，其他的玩家
並不能確定玩家B是否有拿到"一對"或是"三條"的組合，又
或者他只是在"吹牛"。
換牌後，玩家B得到：Q♣ 2♦
現在，玩家B手中的牌變為：9♥ 9♣ K♦ Q♣ 2♦

⑤ 玩家C的牌並沒有任何的對子或是其他組合,但是仍有換成 "順子" 或是 "同花" 的機會,因此玩家C選擇繼續遊戲並且換了兩張牌。
玩家D手中有 "一對" 非常高點數的對子(2張Q),因此保留了手中的 "一對" 與kicker(在此為A♣)後,更換了其餘的兩張牌。

玩家C所換到的新牌為:	6♠	7♥		
玩家D所換到的新牌為:	8♥	7♣		
現在,玩家C的牌變為:	4♥	5♥	6♣ 6♠	7♥
玩家D的牌變為:	Q♦	Q♠	8♥ 7♣	A♣

⑥ 玩家B在換牌後並沒有成為更高級數的組合,但是他卻選擇繼續遊戲。
玩家C因為覺得自己手中 "一對" 的點數太低而退出遊戲。
玩家D的牌也沒有提升成更高級數的組合,但是他也選擇繼續遊戲。

賭城大贏家

五張撲克的遊戲方式

❼ 現在只剩下玩家B和玩家D繼續比賽。
玩家B自信可以贏得比賽，因此開始增加下注金額。

❽ 玩家D選擇跟牌，也就是繼續下注。

❾ 玩家B相當有自信可以贏得比賽,因此大量提升下注金額。
玩家D在跟牌後因為沒有把握而選擇退出遊戲。

❿ 玩家B獲得勝利並且贏得總下注金額的彩金。
由於玩家選擇退出遊戲,因此玩家B並不需要開牌展示出他所有
的點數。
然而,實際上玩家D手中的牌點數比玩家B大,但是由於玩家B
的策略運用得當,讓玩家D缺乏信心而退出遊戲。

賭城大贏家

▶ 梭哈和五張撲克遊戲最大的不同處是玩家的牌必須展開（點數面朝上）給其他玩家看到。然而，兩種遊戲的相關規定與方式都相同，就是打敗其他的玩家贏得彩金。

▶ 遊戲開始時，每位玩家都會依序拿到兩張牌，一張面朝上(點數面朝上)一張面朝下(點數面朝下)。面朝上的牌可以讓玩家依照點數來進行下注，也算是強迫玩家為了繼續遊戲而進行下注，其餘的三張牌(也將以點數朝上的方式)由發牌員依序發給每位玩家，而在每張牌分派後，每位玩家就會開始加注，以獲得最大的勝利，而擁有最高點數的玩家有優先下注權。

▶ 在梭哈遊戲進行的同時，玩家可以直接依牌面來判斷自己與其他玩家的點數組合，玩家所有的組合都可以直接從賭桌上看到，因此如果自己所分到的組合並不夠好的時候，應該盡早考慮退出這場遊戲。

級數的比較

遊戲進行時您需要隨時比較自己和其他玩家的牌。因為每位玩家都會分到各種可能的組合。因此，在之後的圖例中會詳細為您介紹。

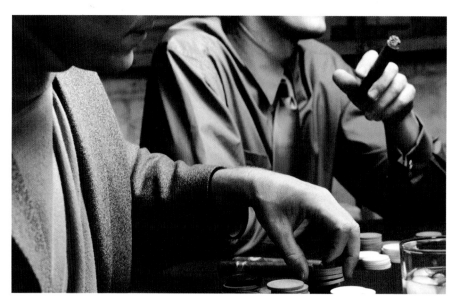

迷你百家樂遊戲

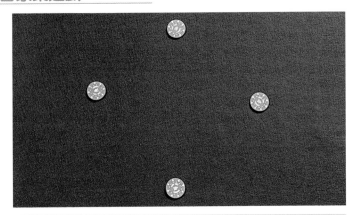

❶ 比賽開始時每位玩家需先下注相同數量的代幣，表示他想要參與這場遊戲。

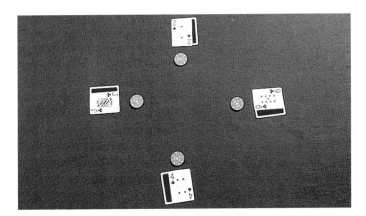

❷ 兩張牌依序發給每位玩家，一張面朝上，一張面朝下。發完牌後玩家可以在此時查看自己所得到的點數為何。

此時玩家A並沒有得到任何的組合。

玩家B得到一對9 – 適合繼續遊戲的牌。

玩家C和玩家D各有得到一張J，也就有夠大的點數繼續遊戲。

玩家A面朝下的牌是：5♣　玩家B面朝下的牌是：9♠

玩家C面朝下的牌是：J♦　玩家D面朝下的牌是：7♥

賭城大贏家

五張撲克的遊戲方式

❸ 玩家A面朝上的牌有著最低的點數，所以必須先加注，讓遊戲繼續。

❹ 為了要繼續遊戲，所有玩家都必須下注與玩家A相同金額數量的代幣。

❺ 開始分派下一輪的牌。
　　玩家A新增加的牌為：8♦
　　玩家B新增加的牌為：A♦
　　玩家C新增加的牌為：4♦
　　玩家D新增加的牌為：7♣

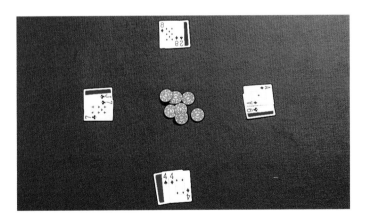

❻ 這一輪中，玩家B的牌面點數最大(有一張A)所以將由他開始先下
　　注。
　　玩家C和玩家D選擇 "跟"。（他們必須下注與玩家B相同數量金
　　額的代幣）

賭城大贏家

五張撲克的遊戲方式

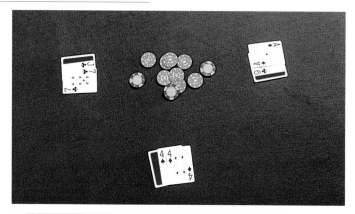

❼ 玩家A選擇退出遊戲。
　　他所持有的牌將被發牌員收走，並且失去之前所下注的代幣。

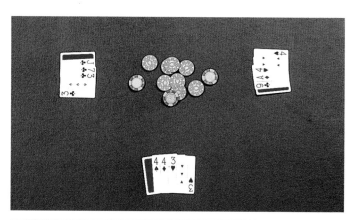

❽ 開始分派下一輪的牌。
　　玩家B新增加的牌為：4♥
　　玩家C新增加的牌為：3♥
　　玩家D新增加的牌為：3♣

❾ 現在，玩家C有著最高級數的組合，一對4，因此將由他先行加注。

❿ 玩家C加注。玩家B和玩家D選擇 "跟"。
下一輪的牌開始分派。
玩家B新增的牌為：A♣
玩家C新增的牌為：J♠
玩家D新增的牌為：7♦

賭城大贏家

五張撲克的遊戲方式

⓫ 　　玩家B現在有一個"兩對"（兩張A和兩張9）的組合，而同時他知道他有贏玩家C的勝算，除非玩家C總共有三張4點的牌。而事實上，玩家B手中已有一張4點的牌，因此玩家C有三張4點的機會相當小。

　　玩家B同時可以看到玩家D的牌，而且根據玩家B目前的"兩對"組合，應該可以打敗玩家D，然而，他同時也知道若玩家D有三張7點的組合"三條"，則玩家D就會贏玩家B。

玩家C此時也有著一個"兩對"（兩張J和兩張4）的組合，然而玩家C知道玩家B所持有的"兩對"點數比他自己大，因此可能無法打敗玩家B。而玩家D有可能得到"三條"的組合，意味著他可能也無法打敗玩家D。

　　玩家D此時有"三條"(三張7點的牌)的組合，因此他知道除非玩家B手中(面朝下的牌)是一張A，否則玩家B沒有辦法打敗他，而同時，就算玩家C手中有三張4點，也無法打敗他。

　　由於目前玩家B的牌有最高的級數－兩張A，因此將由玩家B優先加注。

　　盡早確認您所獲得的牌是否可以繼續遊戲是非常重要的，最好是在收到前三張牌時就可以做出是否要繼續遊戲的決定，如果前三張牌並不值得您繼續遊戲時，就應該馬上退出遊戲；如果選擇繼續遊戲而期望第四張牌會帶給您好運的機會，是需要付出相當的代價。通常適合繼續遊戲的牌是當您拿到"三條"或是有大點數的對子時。

⓬ 玩家B再次加注。
玩家C知道自己沒有辦法打敗其他玩家，於是選擇退出遊戲。他的牌將會被發牌員收走，之前所下注的賭金也就輸了。

⓭ 玩家D接受玩家B的挑戰，並且選擇 "跟" 來繼續遊戲。
此時，玩家B再次加注。

五張撲克的遊戲方式

⓮ 玩家D選擇 "加注" (如果玩家想要讓遊戲繼續進行下去，每次的加注都必須等於或是大於前位玩家下注的金額。)

⓯ 玩家B選擇 "跟" (下注的金額與玩家D加注的金額相同)。

❶❻ 玩家D再次"加注"。
玩家B喪失了他的信心,並且認定玩家D有"三條"的組合,所以他選擇退出遊戲。

❶❼ 玩家D贏得比賽,獲得了下注區內所有的賭金。
玩家D手中的牌是:7♥ 7♣ 7♦ J♣ 3♣
讓玩家D獲勝的組合是"三條":7♥ 7♣ 7♦

賭城大贏家

評估您手中的牌

▶ 在遊戲開始時即獲得"三條"的組合將會是最有利於您繼續遊戲的牌，此時只需要查看其他玩家是否有可以打敗您的組合出現。假定您手中有三張國王(K)與兩張其他點數的牌時，就算其他玩家手中有A也很難有機會打敗您，唯一可能是一位玩家手中有了三張A，但是其他玩家手中若也有A時，將沒有機會讓那手中有三張A的玩家獲得有"鐵支"的機會(拿到四張相同點數的牌)。如果此時在其他玩家手中並沒有出現另一張國王(K)時，您將大大有機會獲得國王(K)的"鐵支"，有四張國王(K)時可以打敗三張的A玩家，同時也可以打敗"葫蘆"的組合。

▶ 擁有高點數的"對子"也算是一手好牌，唯一需要注意的是您所期望的牌並沒有出現在其他玩家手中。而如果您拿到的是一對較低點數的"對子"時，可能就需要多花點精力去注意其他玩家的點數變化了。

▶ 當您獲得的三張牌是有可能組合成同花或是順子的時候，請確認您所要的牌並沒有出現在其他玩家的手中，並且記住選擇開放型的順子排列，以增加獲勝的機會。例如，Q，J，10，9，的組合將比A，K，Q，J，更容易完成。因為它可能經由一張國王(K)或者一張8(八張牌的可能性)來完成，而後者只能搭配一張10(四張牌的可能性)。

如何玩七張梭哈 (SEVEN-CARD STUD)

▶ 遊戲中每位玩家都會得到7張牌，因此玩家必須利用所得的牌排列出最好的組合來打敗其他玩家。一開始會依序分發三張牌給玩家(二張點數朝下和一張點數朝上)，由牌面上點數較低的玩家先行加注。賭桌上會有一個指示器，告知玩家下一輪將由誰來進行加注的動作。

▶ 在進行加注後，玩家可以在此時宣布退出或是增加下注的金額。接著依序將會發出第4、第5和第6張點數朝上的牌給每位遊戲中的玩家，接著再發給每位玩家第7張點數朝下的牌。在每張牌被分派之後，每一輪中有最高點數或是最高級數的玩家將有優先加注或是退出遊戲的選擇權。

▶ 當7張牌都已經發完後，會有4張牌是展示給所有玩家看的，而另外三張的牌面則是朝下的。在每回下注中，玩家們可以經由其他玩家下注的狀況來判斷是否有獲勝的機會。

▶ 當玩家手中的牌有機會可以成為不錯的組合時，他可以使用"吹牛"的策略來進行遊戲。透過連續的增加下注金額，的確有嚇退其他玩家的可能性，當然前提是其他玩家願意選擇"跟"(跟著下注)來進行遊戲。

七張梭哈的玩法

❶ 七張梭哈的玩法和五張撲克幾乎是一樣的，都是排列出最好級數的牌，唯一的差異是每位玩家總共會拿到七張牌來進行排列組合。

開始比賽時，每位玩家需先下注相同數量的代幣表示他想要參與這場遊戲。

❷ 每位玩家將會依序獲得三張牌(兩張點數朝下，和一張點數朝上)。

玩家C所獲得的點數最低，因此需要優先加注來進行遊戲。

玩家A面朝下的牌為：10♥ 10♠　玩家B面朝下的牌為：Q♥ Q♦

玩家C面朝下的牌為：10♦　4♥　玩家D面朝下的牌為：6♣　6♦

賭城大贏家

七張梭哈的玩法

❸ 第一輪的下注結束後，每位玩家即可依照意願選擇退出遊戲、加
注或是 "跟" 的策略。第四、第五和第六張牌會以面朝下的方式
發給每位玩家，而第七張牌則會以面朝上的方式展現出來。
玩家A此時有一對10在他的手中（面朝下的牌）。
玩家B此時有一對Q在他的手中（面朝下的牌）。
玩家C手中的牌並沒有任何的組合。
玩家D手中有一對6的組合。

❹ 當每張牌發出後，玩家可以開始加注。
每一輪由點數或是組合級數最大的玩家可以優先加注。
當所有的牌都發完後，其中的四張牌會朝上，另外三張則是朝
下，無法看見點數。

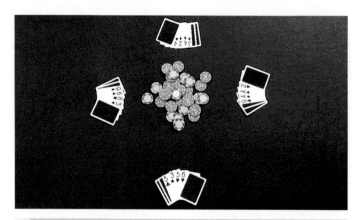

❺ 玩家A和玩家B此時都有"兩對"的組合(玩家B的點數較高)
玩家C有"順子"
玩家D有"葫蘆"
在下方的解析中,可得知玩家D的牌可以獲勝。

在最後的結果中,玩家D獲勝,但是在七張梭哈的遊戲當中,
最後的結果往往都很難去預測出誰會獲勝。

玩家B在遊戲開始時就有一手非常好的牌,當時他應該採取相對的
策略去嚇跑與逼退其他玩家繼續遊戲。如果玩家B早點採取大量加
注的策略,而玩家D只有一對6,因此他可能會放棄遊戲,而不會有
機會拿到好牌。

玩家C在開始時並沒有得到任何組合,同樣如果玩家B早點採取行
動,玩家C可能也會放棄遊戲,而不至於讓玩家C在最後獲得了一
手不錯的組合。

玩家們點數朝上的牌分別是:
玩家A面朝上的牌為:　　　J♦　　4♦　　2♦　　4♠
玩家B面朝上的牌為:　　　9♦　　A♦　　A♠　　2♥
玩家C面朝上的牌為:　　　5♦　　3♠　　5♥　　6♥
玩家D面朝上的牌為:　　　9♦　　6♠　　8♥　　3♦

玩家們點數朝下的牌分別是:
玩家A面朝下的牌為:　　　10♥　10♠　3♥
玩家B面朝下的牌為:　　　Q♥　　Q♦　　K♠
玩家C面朝下的牌為:　　　10♦　4♦　　7♣
玩家D面朝下的牌為:　　　6♣　　6♦　　8♦

如何玩德州梭哈Texas Hold 'Em

▶ 每位玩家都會收到兩張面朝下的牌,而賭桌上則會放置五張面朝上的牌,這五張牌可視為每位玩家共用的牌。玩家可根據自己手上的兩張牌,並利用這五張牌排列出對自己最有利的五張撲克組合。

▶ 遊戲開始時每位玩家會依序收到兩張面朝下的牌,當他們看過自己所持有的牌後,就會開始進行下注。坐在發牌員左手邊的玩家可優先下注,通常是一個小金額的下注(small blind),讓遊戲能順利進行,此時還沒有開始發共用牌。之後,下一位玩家即會正式下注,通常此時的下注金額是開始遊戲的兩倍(big blind),而其他的玩家也會以相同的金額(big blind)跟著下注,以增加總下注的金額。

▶ 當第一輪的下注完成後,五張共用牌的其中三張會被翻開(面朝上),同時將會有再一輪的加注。此時玩家會更清楚自己手中的牌是否能和共用牌組成相當的組合,因此如果玩家認為自己的牌不夠好時,可以選擇退出遊戲。

▶ 在下一張共用牌翻開前,將會有另一輪的加注,而在最後一張共用牌(the river)翻開前,還會有最後一次的加注。翻開的共用牌將會清楚的讓玩家們知道自己的牌和共用牌可以搭配出什麼樣的組合,但在共用牌翻開前,玩家應該先確認自己手中的牌是否適合繼續遊戲。通常,有"一對"的組合就算是一手不錯的牌,而"同花"也是一個相當不錯的選擇,都可以算是適合繼續遊戲的組合。

▶ 當所有的牌都翻開時,玩家可以清楚的知道自己可以搭配出什麼樣的組合。偶爾,玩家很早就已經有了非常好的組合,通常這樣的情況被稱為"聽牌"(Nuts)。

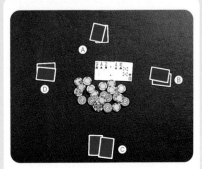

玩家A手中的牌(面朝下)為兩張A,所以他選擇繼續遊戲。

玩家B只有兩張低點數的牌,所以他選擇退出遊戲。

玩家C有一對8。

玩家D有一張K和一張J,而且是同花色的牌。在此時,玩家A覺得自己已獲得了很好的組合,當所有的共用牌翻開後,玩家A知道自己已經"聽牌"了,因此他只需要讓總下注賭金不斷增加,因為他不可能會輸掉這場遊戲。

如何玩奧馬哈撲克（OMAHA）

▶　每位玩家將會依序拿到四張面朝下（點數朝下）的牌，同時另外五張共用牌將會排列在賭桌的中間。遊戲的方式是玩家選出自己四張牌的其中兩張與共用的其中三張來做組合排列，而翻牌與下注的次序與德州撲克相同，共用牌的其中三張將會先翻開，讓玩家進行下注，然後剩下的兩張將會依序單獨翻開，讓玩家有另外兩次的下注機會。

▶　在每次共用牌翻牌前，都會有一次下注機會，同樣，在還沒開始發牌前，也需要第一次的開始下注(blind)來讓遊戲開始。在每位玩家看過自己手中的牌後，玩家應該要在此時決定自己的牌是否適合繼續遊戲。

▶　跟其他版本的撲克遊戲有所不同，一些好的組合在此遊戲中並不一定可以獲勝。例如，"鐵支"的組合在這裡並不好用，因為這個遊戲是選擇玩家手中四張牌的其中兩張來進行排列組合，所以只有兩張牌可以用到，因此，就算玩家手中有"鐵支"的組合，也只能當作是"一對"來使用。

▶　拿到"三條"的組合在此也並不能被視為是一手好牌，因為和共用牌組合後，能夠變成"鐵支"的組合幾乎是不可能的。同樣，拿到四張同花色的牌也並不算是一件好事，因為已經浪費了兩張牌來做搭配，和共用牌組合出"同花"的機會也就相對的減少了。

▶　在奧馬哈撲克中，玩家最適合繼續遊戲的牌是擁有大點數的對子或是任何兩張相同花色大點數的牌，這樣才可以有效提升"同花"的機會。

▶　在翻開共用牌之後，玩家應該竭盡所能的運用策略嚇退那些有可能擊敗您的對手。在奧馬哈撲克中，玩家仍然會有"聽牌"的機會。

玩家A有兩張同花色大點數的牌；玩家B有一張K和一張10；玩家C則得到"鐵支"的組合，代表著他能夠增加的級數機會微乎其微了；玩家D有一對Q。玩家A、B和玩家D選擇下注來繼續遊戲。玩家A知道他在和共用牌結合後可以得到"順子"的組合，他也知道只有更高點數組合的"順子"出現，他才會被打敗；玩家B此時有一個"葫蘆"的組合，他知道只有"同花"的組合可以打敗他；玩家D在和共用牌結合後，並沒有產生出任何有意義的組合。玩家A和玩家B繼續下注與相互較量，當所有牌開出後，玩家A會贏得這場遊戲。

賭城大贏家

如何玩加勒比撲克 (Caribbean Stud Poker)

▶ 在加勒比撲克（又稱為賭場撲克）中，玩家不是和其他的玩家對賭，取而代之的是賭場的發牌員。它最多可以提供七位玩家同時進行遊戲，而遊戲是使用一副標準52張的撲克牌，在一個特製的賭桌上進行。

▶ 為了開始遊戲，玩家必須先在賭桌上的 'ante' 下注區塊內下注，接著發牌員會發給每位玩家五張面朝下的牌，之後也會發五張牌（四張面朝下，一張面朝上）給自己。在玩家察看自己的牌後，可以選擇繼續或是退出遊戲，如果此時玩家選擇退出遊戲，他在 'ante' 下注區塊內的賭金將會被發牌員收去。

▶ 如果玩家決定繼續遊戲，額外的賭金（the bonus bet）（通常為ante賭金的兩倍）必須放置在 'raise' 的下注區塊內，獲勝時每種組合的賠率不同，下列附表中將有詳細的資料。

當所有的玩家都下注後，發牌員就會翻開他手中的牌，然而，為了繼續遊戲，發牌員手中的牌至少要有一張是A或是K，當他的牌符合以上要求時，才可以開始與每位玩家進行組合的比對。如果玩家所持有的牌組合比發牌員大時，在 'ante' 下注區內的賭金將以一比一的賠率支付給玩家，同時，在 'Bonus bet' 下注的賭金，則會依照不同的組合方式支付不同的賠率；相反的，如果玩家手中的組合比發牌員所持有的組合小時，玩家將失去所有的賭金。然而，若發牌員的牌並沒有符合比牌的要求時，在 'ante'

的賭金將以一比一的賠率支付給玩家，在 'Bonus bet' 下注的賭金則可以保留住。

遊戲的不同處

這個遊戲與其他撲克遊戲最大的不同處就是，您的對手是賭場的發牌員，而不是其他的玩家，因此不需要花費多餘的精力去思考其他玩家手中有什麼樣的組合，唯一需要考量的是發牌員手中會是怎樣的組合，並且要打敗發牌員。當然，在這遊戲中，不需要利用 "吹牛" 或是大量提高下注的金額，您只需要確定自己是否該繼續遊戲或是退出。退出遊戲則代表您會失去原本在 'ante' 所下注的賭金，而如果選擇繼續遊戲時，若發牌員手中的牌符合規定時，您將有機會贏得 'ante' 和 'Bonus bet' 兩邊的彩金，當然，如果發牌員的牌贏您時，您也會失去兩邊的賭金。當您拿到 "一對" 的組合時，是非常適合繼續遊戲的一手牌，然而，若您手中的牌連一張A或是K都沒有時，最好選擇退出遊戲。

在加注區(Bonus)下注的賠率	
手中牌的組合	**Bonus 賠率**
同花順	50比1
鐵支	20比1
葫蘆	7比1
同花	6比1
順子	4比1
三條	3比1
兩對	2比1
一對	1比1

賠率

有些賭場在加勒比遊戲中提供額外的彩金給玩家，這是一個高級數累進獎金的高額頭彩，當玩家拿到相當級數的組合時，就可以額外獲得這個彩金。為了有資格參加這個中頭彩的機會，在發牌之前，玩家需要額外下注1美元來得到這個機會。若玩家願意獲得這個機會時，他在這場遊戲中所下注的賭金會提撥出相當的百分比作為總頭彩獎金的累積，通常是賭注的百分之75會被累積到頭彩獎金中。每當有玩家願意獲得這個機會時，總頭彩獎金就會開始增加，同時總頭彩的獎金會顯示在賭桌上。如果玩家在加入後獲得了同花大順、同花順、鐵支、葫蘆或者同花等組合，就可以額外贏得累計的頭彩獎金。通常，同花大順的組合可以贏得全部的頭彩獎金；同花順的組合可以贏得總頭彩獎金的百分之10，然而這個賠率會因每家賭場的設定而有所不同。雖然這樣的彩金是如此的高而且吸引人，但是如果您仔細思考這些組合後，您會發現這樣的機會真的可說是非常渺小。

累進頭彩的賠率與 可獲得的彩金總額

同花大順	100%
同花順	10%
鐵支	150 美元 ~ 500 美元
葫蘆	100 美元 ~ 250 美元
同花	50 美元 ~ 100 美元

賭場優勢

加勒比撲克有5.22%的賭場優勢值，相較於其他撲克遊戲(5%)的賭場優勢值較高一些。而對於累進頭彩而言，賭場優勢值通常是超過25%，因此非常不值得玩家輕易嘗試。

賭城大贏家

加勒比撲克的遊戲方式

❶ 玩家A和玩家B各放置一枚代幣在 'ante' 下注區塊中。
玩家C則放置了二枚代幣。
五張牌依序發給玩家和發牌員自己。
而發牌員手中第五張牌則會以面朝上的方式展現出來，這裡看到的
是一張5點的牌。
此時，玩家們會看看自己的牌。玩家A此時手中有一對2的組合；
玩家B的手中並沒有任何有意義的組合；玩家C則拿到了一組 "葫蘆"
的組合。

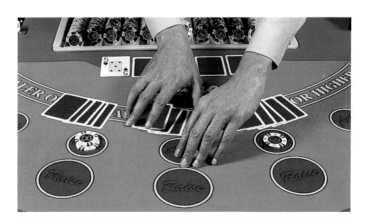

❷ 此時玩家需要決定是否要繼續遊戲。
玩家B選擇退出遊戲，他所拿到的牌和之前下注的代幣都將被發
牌員收走。

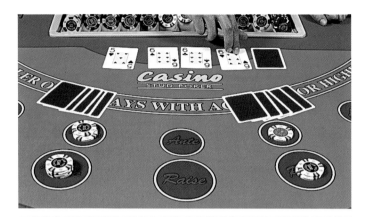

❸ 玩家A此時選擇繼續遊戲，並且在 'bonus' 下注區塊內下注
（下注金額為 'ante' 下注區內的兩倍）。
玩家C也選擇繼續遊戲，因此在 'bonus' 區塊內放置了四枚代
幣（為 'ante' 區塊內下注金額的兩倍）。

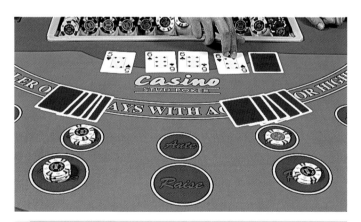

❹ 此時，發牌員開牌。
發牌員得到一個 "三條" 的組合。

賭城大贏家

加勒比撲克的遊戲方式

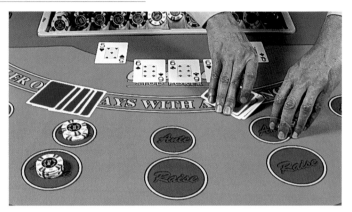

❺ 接著,玩家也開牌。
由於發牌員所得到的組合 "三條" 比玩家A的組合 "一對" 級數高,因此他輸了這場遊戲,他所持有的牌和所有下注的賭金都將被發牌員收走。

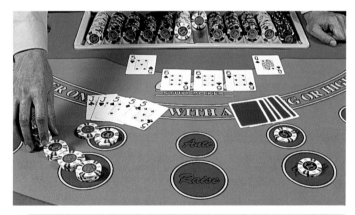

❻ 玩家C有一組 "葫蘆"。他的級數比發牌員所持有的組合級數高,因此玩家C贏得這場遊戲。玩家C在 'ante' 下注的金額將以一比一的賠率支付給他,而在 'bonus' 下注的金額,將依照 "葫蘆" 的賠率(七比一)支付給他。
玩家C所持有的牌為:J♦ J♥ 5♠ 5♦ 5♣
發牌員所持有的牌為:6♠ 6♦ 6♥ Q♠ 5♥

撲克機（VIDEO POKER）

⊙撲克機是一個類似五張撲克的電子遊戲機。像撲克遊戲一樣，玩家要儘可能排列出高級數的組合才能贏得彩金。而撲克機會在螢幕上顯示出玩家所得到的牌及組合為何。

⊙各種不同組合的賠率都會標示在機器上，最高級數的組合當然有最高的賠率，這些賠率則是依照各個賭場或是當地政府的規定所訂定出來的。有些機器也提供累計的頭彩獎金，只要玩家玩這台機器，頭彩的總獎金就會跟著增加。

　　跟傳統的五張撲克有些許的差別，撲克機遊戲的速度比傳統的五張撲克要快得多，而且不需要去設法打敗其他的玩家。只要儘可能的得到較高級數的組合，撲克機的獎金不是來自於總下注區內的彩金，而是根據一定組合的賠率，所有的賠率都會標示在機器上。除此之外，更沒有要使用"吹牛"策略的需要。

⊙撲克機遊戲有幾個不同的版本，其中最受玩家們喜愛的是 'Jacks or Better'，而另外兩種版本則是 'Deuces Wild' 和 'Joker Wild'。

如何遊戲

▶　撲克機的遊戲主要是讓玩家排列出機器所預設的中獎組合，而最小的中獎組合則依機器不同而有所變化。

▶　玩家得投入一定數量的硬幣來開始遊戲，所以玩家們需要持有足夠數量的硬幣在手中。而開始遊戲的硬幣數量會清楚標示在機器上，通常是需要5枚硬幣來當作賭金。當您壓發牌 'deal' 的按鈕時，機器就會開始分牌，五張牌將會顯示在螢幕上。玩家可以依照喜好選擇要保留的牌或是重新發牌，如果排列出獲勝的組合時，機器會發出聲音並且開始閃爍，接著就會支付玩家中獎的彩金。

▶　如果玩家一開始並沒有得到任何的組合時，他能選擇他想要保留的牌並將其他牌換掉，透過壓保留 'hold' 的按鈕後，螢幕上所對應的牌將會被保留下來。選擇完畢後，再按下發牌 'deal/draw' 的按鈕後，沒有被選中的牌就會被換掉，機器將會重新分派新的牌給玩家，如果運氣好時，在換牌後可能會出現中獎的組合。

賭城大贏家

組合的級數

　　撲克機的組合級數與五張撲克的級數相同（可以參見第106頁的圖例）。有一些遊戲允許百搭牌（wild card）的組合，透過百搭牌的搭配後將可以提供一個五張相同點數的組合（比"鐵支"組合多一張），而這種組合的賠率也會標示在機器上，但透過一張百搭牌所組合出的"同花大順"比正統的"同花大順"組合要低一個級數。

Deuces Wild

在Deuces Wild版本的撲克機中，點數2的牌將會被視作為一張百搭牌，也就是說一張2的牌可以當作是任何牌、任何點數來使用。例如，在一個組合中，出現了二張國王(K)，二張傑克(J)和一張2時，這將會被當作是一個有三張國王(K)和兩張傑克(J)的"葫蘆"組合，其中2被當作是K來使用。在大多數的實例中，使用百搭牌來得到一組高級數的組合變得相當容易，也因此"三條"就變成可以中獎的最小級數組合。

賠率

手中牌的組合	可支付的硬幣數量與賠率
同花大順	依照賭場實際狀況而有所不同
四張2	200
同花大順（包含百搭牌）	25
五張的鐵支	15
同花順	9
鐵支	5
葫蘆	3
同花	2
順子	2
三條	1

Jacks or Better

這是最受玩家喜愛的撲克機遊戲版本，最低的中獎組合是一對傑克（J），而開始遊戲的最小賭金限制是五枚硬幣。

賠率	
手中牌的組合	可支付的硬幣數量與賠率
同花大順	250～800 或是累積的頭彩獎金
同花順	50
鐵支	25
葫蘆	6～9
同花	5～6
順子	4
三條	3
二對	2
一對J	1

一些Jacks or Better的遊戲小技巧

當出現以下的組合時，可保留手中的牌來增加獲勝的機會：

⊙ 有四張牌出現同花大順的組合時，保留四張換一張。

⊙ 有四張牌出現同花順或是同花時，保留四張換一張。

⊙ 有出現三條時，保留三張換兩張。

⊙ 有出現兩對時，保留四張換一張。

⊙ 有出現一對時，保留兩張換三張。

⊙ 有三張牌出現同花大順的組合時，保留三張換兩張。

⊙ 有出現鐵支的組合時，保留四張換一張。

⊙ 有三張牌出現同花順時，保留三張換兩張。

⊙ 出現高點數(J，Q，K，A)的兩張牌時，保留兩張換三張。

⊙ 出現3張高點數的牌時，保留有相同花色的兩張，如果沒有相同花色時，保留其中兩張較低點數的牌。

Joker Wild

這種撲克機會用53張牌來進行遊戲，而這張額外的牌，就是所謂的鬼牌，而它的作用也是當作百搭牌來使用。配合百搭牌的使用後，玩家將更容易排列出較高級數的組合，也因此，"兩對"就變成了可以中獎的最小級數組合。

尋找有最好賠率的機器是非常重要的，而那些有累計頭彩的機器可以讓玩家獲得更高的頭彩獎金。選擇一台已經累積不少頭彩獎金的機器是個不錯的選擇，通常頭彩會在機器連續玩了45個小時後開出。因此，如果機器已經累積不少的頭彩獎金時，它可能在短時間內就會開出一次頭獎。

賠率	
手中牌的組合	可支付的硬幣數量與賠率
同花大順	依照賭場實際狀況而有所不同
五張的鐵支	100
同花大順(包含百搭牌)	50
同花順	50
鐵支	20
葫蘆	8
同花	7
順子	5
三條	2
二對	1

賭王與老千

　　獲勝者常被人們熱情地當作英雄來看待，玩家們嘗試著各種不同的方法來提高在賭場中獲勝的機會，當然一些玩家們會倚賴運氣或是努力研究出一套系統來克服賭場的優勢值，讓自己獲勝；然而卻有人是利用詐騙的手段，來達成這個目地。在一個多世紀以前贏光蒙地卡羅賭場代幣的人，便是眾多老千中最讓人津津樂道的傳奇人物，並且成為所有老千們追求效法的目標。而今，隨著吃角子老虎機的發展，賭場所提供的頭彩獎金也越來越大，尤其在當吃角子老虎機可以相互連線累積點數的技術問世後。

　　正如老千的技術越來越高超，賭場也注意到這點。比如利用監視器、便衣保安人員和變換一些遊戲過程來防止老千。而涉嫌者都會被賭場監看，一旦被發現作弊的證據，賭場便會請他們離開。

賭城大贏家

大贏家

贏光蒙地卡羅賭場代幣的人

史上最著名的輪盤玩家，查理斯·戴維爾·韋爾斯，一位來自於英國，於1891年7月19日在摩納哥的蒙地卡羅賭場中幾乎贏光了整個賭桌的代幣。

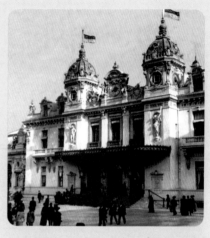

他花了11個小時並用了100,000元法郎的本金來玩輪盤，並贏得250,000元法郎，而他第2天仍然持續他的好運，雖然在第3天時，他在輪盤遊戲上輸了50,000元法郎，但是他卻在另一個法式遊戲上，一個叫做"trente et quarante"的古老撲克遊戲中，贏回了他所失去的，並且在他重新返回輪盤遊戲時，連續贏了12場，獲得了50萬法郎的彩金。

在一個賭場中的代幣被用完了不意味著賭場就破產了，它不過只代表在遊戲繼續之前，必須補滿賭桌上可以使用的代幣。在那時，當蒙地卡羅賭場宣告賭桌上的代幣被贏光了的時候，桌子即被蓋上一塊黑色的布，同時並為此舉辦了一個活動，象徵這張賭桌死亡的喪禮，也因這個喪禮的舉行吸引了人們的注意。而賭場只有將這張賭桌上以預備金將代幣補足，並沒有把黑布移開，玩家見到這樣的情形，反而會刺激與鼓勵他們，希望有一天也能贏光賭桌上的代幣。

如今，要贏光一張賭桌上的代幣並不是不尋常的一件事，有時會在一晚的時間內發生好幾次，因此快速的使用預備金來補滿賭桌的代幣，才不會使賭桌上進行的遊戲中斷。

查理斯·戴維爾·韋爾斯在1891年11月，重新返回了蒙地卡羅並且持續著他的好運，但是在1892年他的好運卻用盡了，開始嚴重的輸錢，最後他在諾曼地想要賣出他所偷來的一艘蒸汽遊艇時被逮捕，並且被引渡回英國，而他也因詐騙投資者被英國以詐欺罪起訴，並且入獄8年。由於韋爾斯好運的故事，讓蒙地卡羅賭場的生意一日千里，甚至1892年一齣有關他傳奇故事的音樂劇，更獲得了英國和美國人們熱烈的喜好與迴響。

淘金去

另一位在蒙地卡羅賭場的輪盤賭桌上大獲全勝的人是個英國人－約瑟夫·霍布森·賈格爾，他是一名在布拉德福特的紡織廠工人。基於他對紡織工業的瞭解與經驗，他知道木製轉軸是容易磨損的，在1873年到蒙地卡羅後，賈格爾對輪盤的構造很感興趣，隨後他發現如果輪盤的轉軸開始磨損後，轉盤將會變得不平衡，這也就意味著轉盤上一些數目將會出現的比其它號碼頻繁，因此他覺得如果能證明這樣的理論，他就可以發展出一個贏錢的系統。

賈格爾雇用了6位紀錄員來幫他記錄一整天輪盤所開出的號碼，然後他再用幾個小時來分析收集到的資料與數據，六天之後，他發現轉盤中有九個號碼出現的機率比其他號碼大很多。接著他開始賭博，在4天後他已經贏得300,000美元。

不過第二天賭場在休息時將所有的轉盤調換，讓他輸了很多錢，他才發現那個有個小刮痕並讓他贏錢的轉盤被換掉了，於是當他搜尋到那個有記號的轉盤後，他又繼續贏得了450,000美元。

隨後賭場將整個轉盤設計改變，加入一個(金屬製)可以分開的轉軸，而且在每天晚上賭場休息時，就會調整所有轉盤上的轉軸。因此，賈格爾又開始輸錢，使他決定停止賭博，並帶著他所賺到325,000的利潤，相當於今天300萬美元離開賭場。

而在1880年，蒙地卡羅的輪盤賭桌又遇到另外一次的挑戰。這次是一個由18名義大利人組成的團隊來挑戰蒙地卡羅賭場，他們每天玩12個小時，在兩個月的時間內成功贏得了160,000美元的彩金。

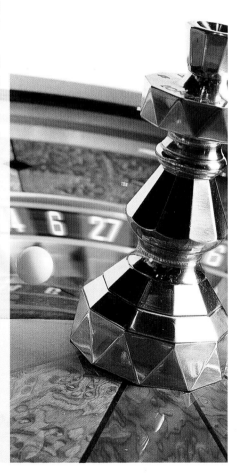

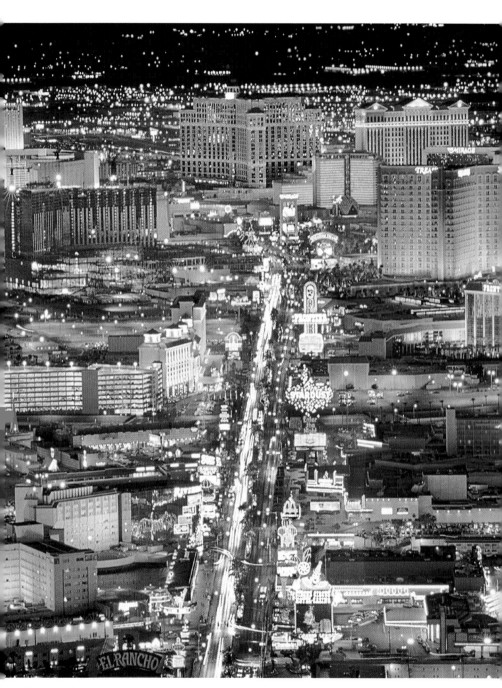

艾伯特‧希布茲和
羅伊‧沃爾福德

　　1947來自芝加哥的畢業生，艾伯特‧希布茲和羅伊‧沃爾福德，騎著一部機車來到內華達州的雷諾市，在他們研究了凱撒賭場中輪盤上的號碼機率之後，發現9號出現的機會最為頻繁。於是他們用了100美元開始玩輪盤。在經過40個小時之後，他們贏得了5000美元的彩金。因此凱撒賭場立即更換了所有的輪盤，但是充滿自信的他們已經研究出一套獲勝的方法，於是兩人就換到另一家名為哈樂德的賭場，繼續使用相同的方法，使他們獲勝的彩金累計到了14,500美元。然而好景不長，他們開始走上輸錢的命運，最後只能帶著他們剩下的6500元離開賭場。

　　成功的經歷讓他們聲名大噪，以至於他們在一年後造訪拉斯維加斯的先驅者賭場時，被其中一位賭場經理認出他們。為了達到宣傳效果，賭場經理給了他們500美元，並且邀請他們在輪盤遊戲中展露身手，於是希布茲和沃爾福德用他們所研究出的策略挑戰這家賭場的輪盤，一個月之後，他們已經贏得33,000美元，然而，當賭場經營者禮貌地要求他們離開時，他們所獲勝的彩金均化為烏有。

左圖　在夜裡五彩繽紛、耀眼炫目的霓紅燈，照亮著沙漠中拉斯維加斯的天空，無論是窮人還是富人都想在這個充滿希望的地方分一杯羹。

　　在1986年，比利‧瓦爾特斯在大西洋城以買斷 ‘freeze-out’ 的遊戲方式挑戰金塊賭場的輪盤遊戲。

　　然而遊戲的條件是他得先將200萬美元存入賭場的兌幣處，同樣賭場也需準備相同的金額，而瓦爾特斯會用這200萬美元來玩輪盤遊戲，直到他已經贏了賭場的200萬或者輸光了他的200萬。在獲得賭場管理階層的同意後，瓦爾特斯在每場輪盤遊戲中選5個號碼，並以每個號碼2000元的賭金開始了他的挑戰，而最後他贏得了賭場的200萬美元賭注。之後，他詢問賭場是否願意繼續接受他的挑戰並贏回200萬，賭場管理階層再次同意他的挑戰後，瓦爾特斯又贏得380萬美元。

下圖　1947年，艾伯特‧希布茲和羅伊‧沃爾福德兩人使用了一套由他們自行研究出來的系統，在輪盤遊戲中獲得了巨額的彩金。

賭城大贏家

成功的輪盤玩家

▶ 1958年來自內華達州兩名自稱為瓊斯男孩的學生，他們在輪盤遊戲中以40小時的時間，下注8個相鄰號碼的方式，贏得了20,000 美元，而在賭場管理階層的強力介入下，請他們離開了賭場。

▶ 在阿根廷，兩隊玩家分別由阿提米洛‧德爾加多和赫爾穆特‧柏林所領導的團隊，在4年的時間內經由輪盤遊戲中賺取了100萬美元。

▶ 理查‧傑爾斯基博士因獲得過高的彩金，而被蒙地卡羅賭場要求離開後，他嘗試在義大利的聖雷蒙賭場中繼續他的好運氣，而這趟旅程下來，讓他在輪盤遊戲中獲取了超過100萬美元的彩金。在1981年由皮埃爾‧培司爾克斯所領導的團隊，只用了5個月的時間，就在蒙地卡羅賭場中裡賺取了150,000美元的彩金。

下圖 蒙地卡羅賭場，也就是1891年知名的輪盤玩家－查理斯‧戴維爾‧韋爾斯，贏得250,000法郎的地方。

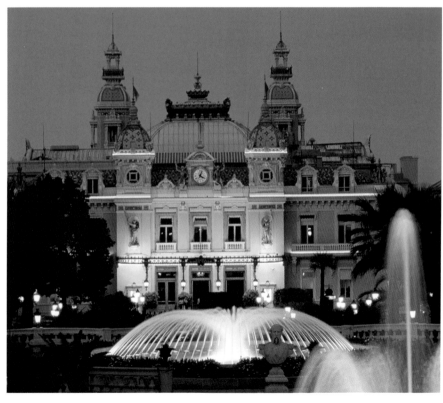

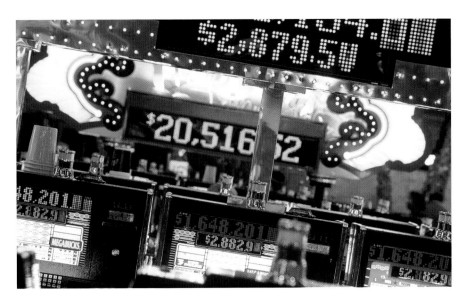

世界最高金額的吃角子老虎機頭彩

　　吃角子老虎機總是受到人們的喜愛，因為它們有機會可以用極小額的賭金贏取巨額的頭彩。2003年3月在拉斯維加斯的神劍飯店賭場，一位來自洛杉磯25歲的軟體工程師贏得了世界上最高額彩金的吃角子老虎機頭彩（參閱第45頁），他總共花了100美元下注在一台最小限額1元美金的「百萬內華達」吃角子老虎機後，便為他贏得了39,713美元。

　　「百萬內華達」吃角子老虎機分置在內華達州內157間賭場中，並且都有連線，當其中任何機器有玩家在玩時，頭彩金額就會連線累積增加，直到頭彩被開出。

上圖　不斷累積增加的頭彩獎金、連線的吃角子老虎機、顯示器上不斷跳動的彩金數字，深深刺激著玩家們發財的美夢。

利用電子計算機贏錢

　　賭場禁止玩家在賭場中使用計算機，因為這樣能迅速幫助玩家們算出輪盤的機率或是統計出Blackjack（21點）何時會出現，讓玩家們很容易就可以贏到錢。

　　在1977年，由肯‧尤斯頓帶領的美國團隊發展出一種可以裝在鞋子上的計算機，並且加以編碼讓隊員可以在21點中輕易獲勝。透過靠近腳趾的操作按鈕，數據訊息將會傳到腳上不同的位置，這種鞋子計算機為這個隊在大西洋城的賭場上賺進了超過100,000美元的彩金。雖然經過調查後，這個團隊並沒有被認為是作弊，然而他們所研發出來的計算機卻被美國聯邦調查局沒收。

賭城大贏家

 詐賭作弊

詐賭作弊的行為就和賭博一樣古老，從羅馬的考古學遺物中，發現各式各樣的材料如象牙、金銀或寶石製造的骰子，但同時也發現其中有些骰子被人們灌了鉛。骰子灌鉛的行為主要是要讓骰子因為重量的關係停留在人們所期望的點數上。

老千們其實很難被發現或者是被抓到，特別在19世紀時，一群在密西西比河渡輪上以作弊為生的老千們，與正常遊戲的玩家們相比，他們從作弊所得到的利潤多了許多。在19世紀初有一次針對老千們偷牌作弊的抗議活動，當時一般社會大眾認為他們是破壞經濟的

黑手，這種行為被視為一種犯罪，而且會降低社會的道德觀。一個例子是在1835年，一名喝醉的老千在密西西比的維克斯堡所舉辦的7月4日慶典中，被一個警察組織的成員抓到，並將他趕出鎮外，但有其他五名以上的老千拒絕離開，因此在休‧博德利醫生的鼓吹下，人們對他們展開攻擊，並且私自開槍處死了這五名老千。

上圖 老千們永遠都能找到欺騙對手的方法，在1944年歐恩‧辛克萊兒所描繪的撲克比賽油畫作品裡可以清楚的看到。

詐賭作弊的藝術

▶　在撲克牌遊戲中有許多作弊的方法，尤其是若能知道對手的牌為何，非常有助於讓您贏錢，因此巧妙地在這些撲克牌的背面做上老千們可以看得懂的記號，變成最常用的方式。包括使用一些化學藥劑塗抹在卡片背後，讓卡片產生光點，甚至是使用大釘針在那些卡片上畫上記號。

▶　高超敏銳的偷牌技術是可以經由正常的洗牌來完成，將他們想要的牌放置在特定的位置，以確保能得到一手好牌。切牌對熟練的老千而言並不是一個問題，將切入牌的牌邊輕輕折起即可以迅速將整副牌歸位為原本他所安排好的順序。偷牌的技術也可以在發牌時使用，熟練的技巧可以將整副牌最上面的那張牌保留給自己，而以第二或是最後幾張牌發給其他玩家，讓自己可以獲得一手好牌。

▶　撲克牌的點數都是印在卡片的角落上，若老千們能就此看到其他玩家的點數，也可以大大幫助他們贏錢。一些有鏡面處理過的金屬打火機、玻璃煙灰缸和裝上反射鏡的戒指都是他們常用的工具。老千們將這些道具放置在適當的位置上，就可以依照反射的影像知道其他玩家所獲得的點數為何。

▶　老千們也會相互合作，以一個團隊的方式來作弊，他們會以預先安排好的信號讓擁有最佳點數的老千能留在賭局中繼續比賽。

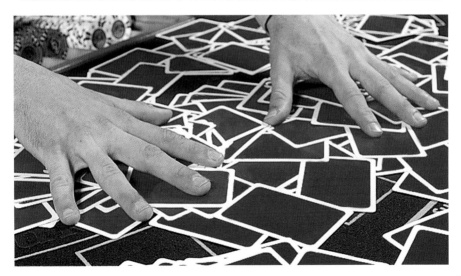

賭城大贏家

近代的詐賭事件

1999年，一個Blackjack（21點）的詐賭行為正在南非的賭場中悄悄進行，專門負責提供賭場使用的撲克牌製造商（Protea），在製造撲克牌的過程中被人做上了特殊的記號。該公司工廠的一位員工偷偷在10點的牌、有圖像的牌（K、Q、J）以及A的撲克牌上做上了特殊的記號，這些記號將對玩Blackjack的玩家非常有益，這些牌在背面充滿重複斑點的邊上有一小塊空白區域，而空白的位置正好可以由發牌機的空隙中看到。

位於南非豪登省（Gauteng）的凱撒賭場負責人發現玩Blackjack的營收由14%急速降到11%時，覺得非常好奇並且開始進行調查。他相信應該是老千們買到了這些撲克牌上的祕密，然而因為這個祕密的洩漏，實在沒有辦法計算到底被老千們贏走了多少彩金，但是根據知道內情的4位老千指出，他們最少因此贏得了2百萬藍特，不過因受限於南非賭博相關的法律限制，並沒有辦法將他們繩之以法。

另一個詐賭陰謀，是發生在內華達賭博管制委員會的前雇員－羅奈爾得‧戴爾‧哈裡斯身上，而他擁有非常專業的電腦知識，並且會修改吃角子老虎機的程式。他的主要工作是負責檢查所有賭場使用之吃角子老虎機有公平的運作，因此給了他一個對這些吃角子老虎機做重新程式設計的機會。

根據他的設計，如果硬幣依照某種順序投入吃角子老虎機後，將會自動支付頭彩。因為他有相關的專業知識，因此也會變更基諾機器與電腦撲克遊戲機的程式，來預測出開獎的號碼。在1994年，他在拉斯維加斯一台基諾機器上贏得10,000美元，然而在他的共犯，理德‧麥克尼爾，於1995年1月13日在大西洋城的貝里賭場中贏得基諾頭彩100,000美元被捕後，他也隨之被逮捕。

當時麥克尼爾因為要求賭場付現，而又提供賭場不同於住宿登記的駕照資料，因此引起賭場懷疑。然而當調查員到他飯店的房間搜查時，同時發現了哈裡斯，後來在1998年1月他被判了7年的牢獄生活。

近年發生在英國，兩個來自於土耳其、伊斯坦堡的瑞思特．爾塔思和米桑特‧伊里，因為在皮卡迪利的亞都飯店賭場中玩撲克遊戲作弊而被抓。他們是利用各種方法引起其他玩家分心後，在桌子下面換牌，在贏得8000英鎊之後，他們離開了賭場，然而幾小時後他們又返回賭場並且再次開始遊戲，然而賭場得到匿名指證者告發他們作弊的消息後，找了警察協助，當他們再次贏得4000英鎊並且準備兌現時，一舉將他們逮捕。在2003年5月，兩人被判監禁6個月。

右圖　垂手可得的財富誘惑著遊客們到奧克蘭的天空市淘金。

出手前的忠告

　　賭場中所有的遊戲都和輸贏有關，因此有
效管理您的錢財變得格外重要。在賭場中，人
們可以輕易獲得贏錢所帶來的快感，但同時卻
也很容易輸錢，因此瞭解遊戲的規章、遊戲的
賠率、贏錢的機會和最佳的離開時機，才能帶
給玩家們一次難忘又愉快的賭場體驗。

　　賭博應該被當作是一項娛樂的活動，預設
好您的花費並且好好享受它所帶給您的愉快體
驗。但是好賭的人卻往往不會這樣想，他們不
但想要贏錢，甚至在他們輸錢時都還想要狠狠
的從賭場中撈回一筆，即使是專業的賭徒在輸
錢時都會想要去贏得更多的錢，或最少要贏回
本金。

賭城大贏家

金錢管理－確認自己的經濟能力

▶ 在賭場中，您需要隨時注意自己的現金與代幣，以防止宵小們在您專心遊戲時偷走它們。

▶ 如果您需要兌幣時，確定只和賭場的工作人員兌換。在兌幣處可能排滿其他想要兌幣的玩家，但是請耐心等候，因為至少在此您可以確信您沒有換到任何偽鈔或是偽幣。當您獲勝的金額較大時，記得向賭場要求開支票給您。

▶ 只以您有能力負擔的金額來遊戲。如果您喜愛賭博遊戲，請先設定好您的遊戲預算，並且只要帶著您設定好的現金去賭場，將您的支票、信用卡、提款卡等放在家裡，以免您控制不住而使用了它們。

▶ 很多賭場都有設置自動提款機，讓玩家可以方便提領現金。避免使用預借現金的服務，如果您戶頭裡沒有足夠的現金可以使用，就不要先行借用。

▶ 遊戲的規則可能因為地區不同而有所改變，因此最好先確認您了解當地的遊戲規定。如果您需要有人為您解釋任何事情，請找賭場的經理為您解說，而不要隨便聽信其他玩家的建議。

▶ 確定了解遊戲的賠率，並且比較賭場對每場遊戲所提供的真實賠率，有些遊戲會提供比較好的賠率給玩家。每場遊戲都有多種下注方式，因此通常會有不同的賭場優勢值。一些遊戲的賭場優勢值實在高的可怕而不值得玩家將錢花在這類遊戲上。因此在您開始遊戲前，先確定每種下注方式的賭場優勢值為何。

▶ 雖然很多遊戲需要倚賴玩家的運氣，但是在21點和撲克中，利用一些遊戲的基本技能能夠控制輸贏。如果您想玩撲克遊戲，最好在家練習這些基本技巧，因為在賭場上，初學者往往是其他高手"宰殺"的對象，因此一位沒有經驗與技巧的人，很容易會輸給經驗豐富的玩家。

金錢管理－確認自己的經濟能力

▶　先從賭場所提供的遊戲規則中，瞭解與學習遊戲的方式與運作，大多數的玩家都會等到輸錢後才開始學習遊戲規章。

▶　很多賭場都會定期開設遊戲解說的課程，而這些課程非常值得玩家去參加，觀看其他的玩家如何進行遊戲，並且不用花費自己的賭金，就可以向經驗豐富的玩家學習到獲勝的方式。

▶　不要遺忘了您在輪盤遊戲中下注的代幣。很多玩家離開了輪盤賭桌並且忘記他們仍然將代幣留在下注區塊內，如果您留在輪盤賭桌上的代幣經過三場比賽後仍沒有輸，它將可能為您贏得高達105枚代幣的彩金，因此如果您遺忘了代幣也沒有將這些彩金取回，您將會失去它們。

▶　在前往賭場前，您需要同時計算與考慮到其他相關的遊戲成本，例如您的交通費用、小費、入場費或者會員費，以及其他一些相關活動的費用，例如秀場的門票、電影費、購物與其他遊樂設施的費用。

▶　確認您所獲得的彩金金額，學著計算可獲勝的彩金。由於遊戲需依照一定的速度來進行，因此賭場可能會有計算錯誤的時候，例如獲勝的賭金沒有被支付到，或者支付的金額不正確。尤其當玩家使用多種遊戲方式下注時，錯誤發生的機會就相對提高，通常賭場的監察員只會注意到一些金額較高的下注，因此如果您對所獲得的彩金有所疑問，可以要求監察員為您確認，而必要時也可以查證錄影帶來進行確認。

左上圖　賭場所提供的是多功能的娛樂場所，不只是賭博的遊戲，同時也提供一系列的娛樂設施，像是電影院，購物中心和其他休閒設備，因此，玩家應該將這些相關費用編入預算中，來充分享受賭場所帶給您的娛樂體驗。

賭城大贏家

無法抗拒的吸引力

◉　賭場使用多種富有潛意識吸引力的方式來吸引玩家，或是一些遊客們接近賭桌以幫助獲取賭場最大的利潤。

◉　賭場的環境是一個無危險的設計，幾乎所有的裝潢與設計都是為了獲取利潤，裝潢華麗的外觀以及運用一些行銷的技巧，主要還是為了吸引玩家上門。在拉斯維加斯最為顯著，賭場外有著免費的表演活動，吸引人們停下腳步觀看，並且希望他們會順道進入賭場來遊戲一番。

◉　很多渡假型賭場附近都設有購物中心，主要是希望遊客在逛街時，會順道進入賭場中。而在拉斯維加斯的一些賭場，甚至設立了單軌的電車和電動行人穿越道，方便遊客們可以隨時進入賭場。

◉　賭場的經營者都知道，當玩家們在賭場中待的時間越久，他們在賭場中花費的就越多，因此賭場的經營者都會非常細心與貼心的提供玩家賓至如歸的感覺。只要您是他們的客人，賭場會提供代客停車的服務，而在白天時，甚至還有接駁專車可以免費接送您到賭場。

◉　服務生會直接將餐點或飲料送至賭桌，很多賭場也提供含酒精的免費飲料，因為賭場知道喝醉的玩家比較不會介意輸錢的感覺。也因為許多賭場都座落在飯店內，若遊戲的時間很長，玩家也可以向賭場要求在飯店的房間內小歇片刻。

◉　賭場會竭盡全力吸引玩家，讓玩家不覺得無聊，透過提供一連串有趣的遊戲外，還有高水準的表演以及精彩的體育競賽轉播，甚至還有非常豐富的娛樂設施等。

◉　賭場裡沒有鐘，而且發牌員也不會戴手錶或是其他可以指示時間的裝置，主要是為了降低玩家對時間的感覺，在這個全人工化的環境裡，所有的時間都是夜晚。

◉　一進入賭場大廳，玩家就會先遇到吃角子老虎機，有著鮮艷色彩的閃光燈、高分貝的警示聲和可以贏得大頭彩的希望看板，全部都是為了吸引玩家。吃角子老虎機故意放置在這裡，是為了讓玩家們在進出賭場的同時，還可以小試一下身手。吃角子老虎機是賭場中最賺錢的遊戲，平均而言它們的收入佔了賭場總收入的75%到80%。

無法抗拒的吸引力

▶　最新的發明是在吃角子老虎機上裝設了一種可以散發香味的機器，它可以有效的吸引玩家們多花點時間在吃角子老虎機上。這個產品是由美國氣味發展暨研究基金會所研發出來的，在拉斯維加斯賭場的實驗過程中，發現可以發出氣味的吃角子老虎機有效提升了45%的利潤。

▶　對於賭場外好奇的參觀者們，賭場可能會大方的送給他們一些代幣，由於這些代幣只能在賭桌上使用與兌換，因此人們常常會被吸引而進入賭場來下注。

▶　當賭場將現金兌換成一堆沒有價值的塑膠代幣時，能有效降低玩家對現金的敏感度。一整堆排列整齊的代幣送到您的手中，而只需要幾枚就可以下注時，是多麼讓人覺得充滿希望的。雖然現金代幣上會印上它們所代表的價值，但是賭桌代幣則不會，因此非常容易忘記它們的價值，而使用智慧卡或是不用硬幣或金屬代幣的遊戲，將會更進一步降低玩家對金錢的感覺。

▶　乍看之下，賭場告知玩家最低賭金限制將會降低玩家對遊戲的吸引力，不過賭場通常只有開設少數幾張低賭金限制的賭桌或者吃角子老虎機，特別在週末及假期時，較低賭金限制的賭桌或是吃角子老虎機通常就變得非常擁擠，為了避免不在那些受歡迎的遊戲隊伍中等待，將遊戲的預算調高並且在賭金限制較高的賭桌上來遊戲，將更可以輕鬆的享受賭場經驗。

▶　當玩家非常幸運的連贏時，賭場的發牌員將會使用一種技術叫做"逐步增加"(stepping up)的技術來面對這些玩家。如果玩家繼續贏，發牌員將會替玩家更換面額較大的代幣，這是為了引誘玩家使用較大金額的代幣來下注，透過使用較高面額的代幣，玩家也容易以較快的時間失去他們的彩金。

▶　賭場會聘用有吸引力且友善的工作人員，當玩家在賭場大廳徘徊時，在沒有玩家的輪盤賭桌上發牌員會微笑的歡迎您並且開始轉動輪盤。大多數的玩家會好奇的停下腳步並看著小球會落在幾號上，當有了這些觀眾後發牌員將再次的轉動輪盤吸引玩家，通常不久後那些觀眾就會開始加入遊戲。

▶　賭桌的遊戲通常都以非常快的速度在進行，對於玩家而言可以審慎評估下注位置的時間很少，而在遊戲進行間幾乎沒有時間讓您計算您的代幣。例如在輪盤賭桌上，平均只有一分鐘的時間可以讓玩家下注，有經驗的玩家知道不需要每一回合都趕著下注，但是對於初學者而言，尤其是他們已經在上一場遊戲中獲勝時，常常都會盲目地趕著下注。

賭城大贏家

給小費

　　給小費的政策受限於當地的法律。在英國，法律禁止給予遊戲的工作人員小費，但是非遊戲的工作人員（例如服務生或者代客停車的服務員）則可以收取小費；在美國，給予小費是非常正常的，金額可以完全依照您的喜好，當您把籌碼兌成現鈔時，可以順便給發牌員小費；在歐洲，小費是發牌員大部分的收入來源，因此那些發牌員會常常提醒玩家們不要忘記他們。

決定何時退出遊戲

　　利用一本筆記本來記錄您的賭博花費，並且幫助您判斷輸贏可能是一種不錯的想法。想像或欺騙自己沒有輸是非常容易的，然而記錄卻能明顯的告訴您可能正在輸錢中，因此可以幫助您採取正確的行動來改善輸錢的情況，或者提醒您採取不同的遊戲方式及修改下注的策略。

　　在美國您將發現記錄非常有用，尤其當您獲得一大筆彩金時，由於賭博的彩金收入將會被課很重的稅，因此玩家可能宣稱自己是輸錢而並沒有贏錢，然而美國國稅局卻會要求玩家在報稅時提供準確的記錄，包括日期、下注金額、賭場地址，甚至與您同行人的姓名以及輸贏等詳細資料，賭場招待也算是贏錢。另外，對於一些支出的證明，像是賭場的報稅單或是銀行交易記錄等，一樣需要提供給國稅局當作課稅資料。

沈迷賭博

　　'最好的退場時間就是當您已經超前時' 這是一句意義深遠的話，尤其在賭博遊戲中特別適用。當您已經獲勝時，最好告訴自己立刻停止遊戲，並且盡快帶著您獲勝的代幣到兌幣處兌換然後離開。要掉入這是 '最後一次下注' 的陷阱中是非常容易的，而往往都是直到您沒有代幣時，或者您原本獲勝的彩金都失去後，才發現為時已晚。一個最佳的策略是用您原本的預算當作指標，不論獲勝與否，當它用完時，即刻回家，任何贏得的彩金可以留下來當作下次的賭博預算。

上圖　千萬不要在線上的賭場中賭博，因為這裡的賭場優勢值非常大，很容易讓您在此輸錢。

◎大多數的人都能享受賭博所帶來的快樂而且不會因此造成他們生活中的問題，但對少數人來說，賭博卻會使他們上癮，不管他們多麼努力的嘗試，還是無法戒除他們賭博成癮的惡習，為幫助沈迷於賭博或者有賭博強迫症的第一步，就是認識問題的本身。

一些跡象為：
◎當您把賭博當作是一種賺錢的方法時。
◎當您將生活費如房屋租金、飲食費用或者交通費拿來賭博時。
◎當您已經連續多次花費超過您的預算時。
◎當您已經在賭博上花費太多而需要借錢，最後甚至決定以努力賭博來償還貸款時。
◎當您所有的空閒時間都花在賭博上時。
◎為了賭博，您忽略了家庭、朋友甚至是工作時。

◎有很多國際性或是當地的組織，例如賭博俱樂部等，都會願意隨時提供幫助，如果您感到對賭博正失去控制時，可以試著與任何一個服務組織聯繫，千萬別等到一切都太遲了。您能夠透過他們所提供的免付費電話與一些受過訓練的顧問進行溝通與諮詢，同時他們也常會舉辦一些研討會，針對嗜賭成癮的賭徒進行討論，並為他們找到解決的方法，甚至有一些組織會提供賭徒的家庭協助。

◎大多數的賭場支持負責任的賭博活動，尤其當他們理解賭博產業也是全世界娛樂和休憩業的重要組成部分時，因此很多賭場都已建立起自己的諮詢服務。他們會幫助社區或國家說明負責任的賭博活動，並且提供資金給相關的組織，同時也分發戒賭小冊子或者發起張貼戒賭廣告海報等公益性活動。

◎不管年齡、種族、性別或者社會地位為何，沈迷賭博的行為都會發生在任何人身上，如其他形式的成癮一樣，沒有辦法提前得知誰會沈迷於賭博中，因此復原和恢復的關鍵是儘早發現和進行治療。當然由專業人士協助以及獲得家人朋友的關心和支持，將是協助他們恢復的第一步。

賭博應該是件非常有趣的事情，但是記住，要用您的頭腦而不是用您的感覺來賭博。

一個超越世界四大金字塔的人面獅身像座落在拉斯維加斯著名的金字塔飯店賭場中，而飯店內部的牆面也是以傾斜的角度而構成，同時飯店內的升降梯也以39度的斜角在運作中。

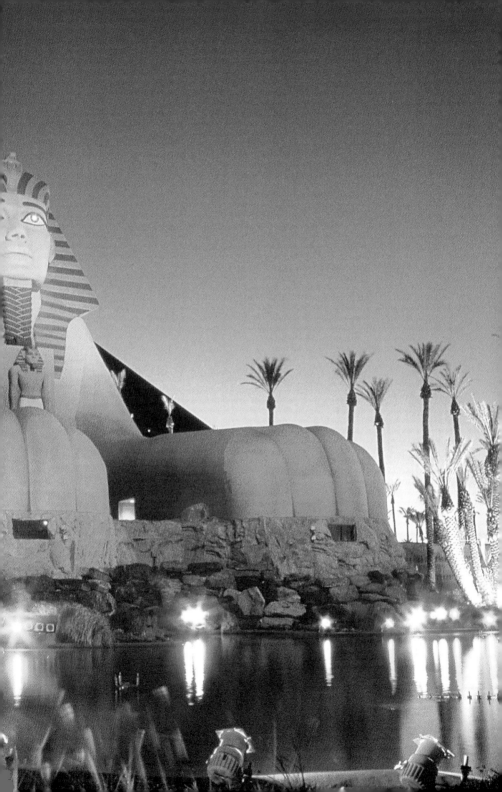

賭城大贏家

遊戲術語

BACCARA百家樂

Banker 莊家 這裡是指賭場

Prime right 優先者 這裡是坐在莊家右手邊的第一位玩家

BACCARAT 百家樂

Banco 莊家 同Banker

Community cards 共用的牌 每位玩家都可以使用並且下注的牌

Natural 自然點 點數8或是點數9的牌

Ponte/Punto 在這裡是指玩家

BLACKJACK 21點

Anchor box 第一順位的玩家

Basic strategy 用來降低賭場優勢值的策略

Blackjack 傳統21點的撲克牌遊戲，由一張A和一張J結合而成的組合(現在則指由一張A搭配任一張10點的牌而組合)

Break 超過21

Burnt cards 被發牌員收走且沒有被玩家看到點數的牌

Bust 總點數超過21點

Card counting 算牌 一個進階的技術，用來降低賭場優勢值

Cut card 將一張空白的卡片插入一副牌中，用來告知玩家與發牌員需要重新洗牌

Double 加倍下注的賭金

Draw 拿另外一張牌

First base 第一順位的玩家

Hard hand 大於等於12點的牌

Heads up 只有一位玩家在賭桌上進行遊戲

Hit 要求發給另外一張牌

Hole card 發牌員手中點數朝下的牌

Insurance 一個額外的下注 當發牌員手中面朝上的牌是A時，玩家可以在此時購買保險，以保留住玩家的賭金不至於輸了比賽。但是若發牌員手中的組合不是21點時，玩家將失去這個額外下注的賭金

Natural 由前兩張牌直接組合成21點

Pontoon 經過改良的21點新遊戲

Shoe 放置撲克牌的盒子

Soft hand 等於或是小於11點的牌，意思是玩家補牌後也不容易爆牌的組合

Stand 選擇不要追加任何的牌

Stand off 與發牌員平手

Stiff hand 12～16點的牌

Surrender 投降 因此會喪失您所下注賭金的一半(在輪盤遊戲中，當開出的號碼是0時，您所下注的賭金就會失去一半)

Third base 第三順位的玩家，也就是最接近發牌員右手邊的玩家

Up card 發牌員手中面朝上的牌

CRAPS 骰子

Aces 2點（一對1點）

Ace deuce 3點

Active　開放下注

All the spots we got　12點

Atomic craps　12點

Boxcars　12點

Boxman　監察員

Come out　第一次丟出的骰子

Craps　點數2、3或12點

Easy　點數不是由豹子(對子)所組成的,例如點數6是由點數4和點數2所組成

Front line　賭桌上的第一線,也就是指傳遞線或是出現區塊

Hardway　由兩個相同點數的骰子所組合出的點數

Hopping　玩家以滾動代幣的方式來下注,讓代幣隨意滾動到下注的區域內

Inactive　停止下注

Little Joe (from Kokomo)　4點

Miss out　失敗的點數

Natural　第一次投擲時丟出7點或是11點

Ninety days　9點

Ocean liner　9點

On the hop　只下注一次

Press　增加下注金額

Prop bets　下注在對子(豹子)的區域內

Push the bet　平手

Seven out　指在第一次投擲後才丟出的7點

Six five no jive　11點

Shooter　投擲骰子的人

Stickman　用長棍移動骰子與代幣的發牌員

Square pair 8點　（一對4點）

Up pops the devil　7點

POKER　撲克

All-in　玩家沒有多餘的代幣可以再下注,但是仍然繼續遊戲

Ante　小金額的下注,主要是讓遊戲可以開始進行,並且用來確認玩家想要參與遊戲的意願

Big blind　在德州梭哈(Texas hold 'em)中,在發牌員發完自己的牌後,第一次開始下注的賭金,金額通常是原先下注賭金的兩倍

Bluff　吹牛假裝自己有拿到一手好牌

Board　指放在賭桌中間點數朝上的共用牌

Bring-in　在七張撲克中,發完第一輪的牌後,由最低點數或是最底級數的玩家優先下注

Dead man's hand　一對黑色的A和一對黑色的8組合的牌,也就是令(瘋狂比爾)詹姆士‧巴特勒因此而喪命的一副牌

Draw button　在撲克機中,讓玩家可以重新獲得一次發牌機會的按鈕

Family pot　所有的玩家都願意繼續加注的下注區塊

Fifth street　在七張撲克遊戲中,第三輪的加注。因為此時玩家擁有五張牌的組合,在德州梭哈中,是指共用牌的第五張牌

Flop　在德州梭哈中,第一輪加注時共用牌中三張點數朝上的牌

賭城大贏家

Flush 同花，五張牌由相同的花色所組成

Fold 退出遊戲，同時會失去原本下注的賭金

Forced bet 指第一次的下注，主要是使遊戲開始

Fourth street 在七張撲克中，是指第二輪的加注，因為此時所有的玩家都已經有了四張牌的組合。在德州梭哈中，是指定第三輪的下注，因為此時共用牌中的第四張牌會出現

Full house 一個由三張相同點數和另外兩張相同點數所排列的組合

High poker 標準的撲克，有高點數的撲克與低點數的撲克相較時，有高點數的獲勝

Highest card 手中決定輸贏的牌

Inside straight 四張連續點數，但是只有單獨一個點數可以完成順子組合的牌

Kicker 在撲克遊戲中，沒有辦法組成順子或是同花的牌，通常是其中的A或是K

Limit 每輪加注時，玩家可下注的金額限制

Low poker 又稱為 lowball，通常是指撲克遊戲中最低點數或級數的牌

Muck pile 放置回收牌的地方

Nuts 指奧馬哈撲克中最有把握的一手組合

Open 指第一位下注的玩家

Pat 在撲克遊戲中，已經不需要再做任何變換或是更動的一手牌（在Blackjack中，是指超過17點，不需要加牌的牌）

Qualifier 指遊戲中玩家手中的牌適合繼續遊戲和加注的最低限制

Raise 當玩家加注時，所加注的金額必須比原先下注的金額多，主要是提供繼續遊戲的玩家有更多的彩金

Rake 遊戲的佣金 通常賭場是以總賭金一定的百分比向玩家們收取

River 在七張撲克或是德州梭哈裡，最後翻開的牌

Royal flush 一個包含A所組成的順子，擁有最高的級數

 詞彙表

Action　下注的金額 在撲克遊戲中，是指放置在下注區內的賭金

Active player　任何一位持續在下注區下注的玩家

Bank Roll　玩家用來挑戰賭場的總金額

Banker　撲克遊戲中無論是發牌員或是其他玩家，在賭桌上接受其他玩家挑戰的人

Bet　可以下注的最大賭金

Betting limits　下注金額的限制

Black 黑色代幣　100元代幣最常用的顏色

Blind bet　在撲克遊戲中，根據每位玩家不同的狀況，所需要先行下注的情形

Break-even point　損益平衡點

Buck　100元的賭金

Bug　指鬼牌

Bump　指加注

Burn card 在洗牌與切牌後，發牌員先抽走並放置在一旁的牌

Cage　兌幣處

Call　下注相同數量的賭金

Card counting　從洗牌後開始計算每張牌出現的狀況

Card sharp　卡片遊戲的專家

Car jockey　代客停車的員工

Carousel　巡迴在吃角子老虎機區域中，提供玩家兌幣的員工

Cash chips 賭場專用的貨幣　用來下注或是購買食物與飲料，也可以用來支付賭場員工小費

Cashier's cage　兌幣處

Casino rate　賭場提供給忠實顧客飯店房價折扣

Chips　遊戲使用的代幣

賭城大贏家

Check 代幣的另外一種稱呼

Chip tray 在發牌員面前用來放置代幣的地方

Cold 玩家失去他下注的賭金，或是吃角子老虎機沒有支付任何獲勝的賭金

Cold deck 一副牌排列成一個特殊的順序

Colour 輪盤賭桌的代幣

Colour up 玩家停止遊戲時需要兌幣，或是由大面額的代幣換成小面額的代幣

Comp 提供玩家免費使用的招待券

Court cards 指K、Q、J的牌

Credit button 在遊戲機上讓玩家的代幣換成遊戲點數的按鍵

Cut 在發牌員洗完牌後將一副牌分成兩份

Cut card 用來完成切牌動作的一張空白卡片

Deal 展現或交出手中的牌

Dealer 賭場中負責發牌的員工

Deuce 二張A

Die 骰子

Dime bet 1000元的賭金

Dollar bet 100元的賭金

Double down 放置額外的賭金 金額限制和原本下注金額相同，下注的時機是在前兩張牌發給玩家後來進行（玩家只會再拿到一張牌）

Discard tray 放置回收牌的地方 通常在發牌員右手的位置

Draw 再要一張牌

Drop box 在賭桌上一個隱藏的盒子，用來讓發牌員放置玩家更換代幣的現金

Edge 賭場優勢值 賭場可以獲利的機會，通常是以百分比來表示

Even money 玩家可以獲得與原本下注金額一樣的彩金，通常標示為1：1

Expected win rate 玩家可以預測出獲勝或是失敗的彩金百分比率

Face cards 在一副牌中，任何花色的K、Q、J

Flat top 指固定累進彩金的吃角子老虎機

Front money 指玩家預先將現金或支票存在賭場中，以換取賭場信用額度來進行遊戲

Fouled hand 失敗的一手牌

Four of a kind 擁有相同點數的四張牌

Green **綠色代幣** 也是25元代幣最常使用的顏色

Hand 指玩家在遊戲中所持有的牌

Holding your own 損益平衡

Hot 玩家贏錢，或是吃角子老虎機支付彩金

House edge 在玩家下注金額中被賭場收走的百分比，也就是實際支付給玩家的彩金將先扣除掉賭場所收取的費用，這也是賭場收入的來源

Inside bets 在輪盤遊戲中，下注在任何號碼或是號碼組合的統稱

Jackpot 吃角子老虎機累計的頭獎彩金

Joker **鬼牌** 一副撲克牌中的第53張牌有時會拿來當作百搭牌使用

Load up 在撲克機或是吃角子老虎機中玩家最大，可以用來進行遊戲的賭金金額

Loose 指吃角子老虎機支付給玩家彩金，而且玩家是用很小的賭金來獲得這個彩金時

Marker 指在賭桌遊戲中，玩家已經在賭場中建立信用額度後，用來簽帳的單子

Mini baccarat 一個簡化版的百家樂遊戲，提供較少的玩家參與，遊戲方式與規則與原本的百家樂一樣

Nut 泛指用來經營賭場的總成本，或是當日可供玩家贏錢的固定金額準備金

Odds 可以獲勝的比率

Outside bets 指在輪牌賭桌上下注區塊的外圍，可同時提供玩家下注12到18個號碼的區塊

Overlay 指玩家比賭場更有贏錢機會的下注

Pair 任意兩張同點數的牌面組合。

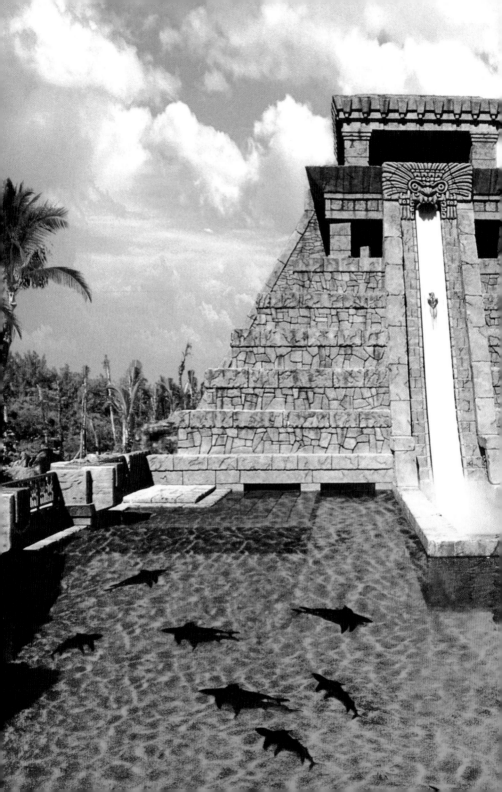

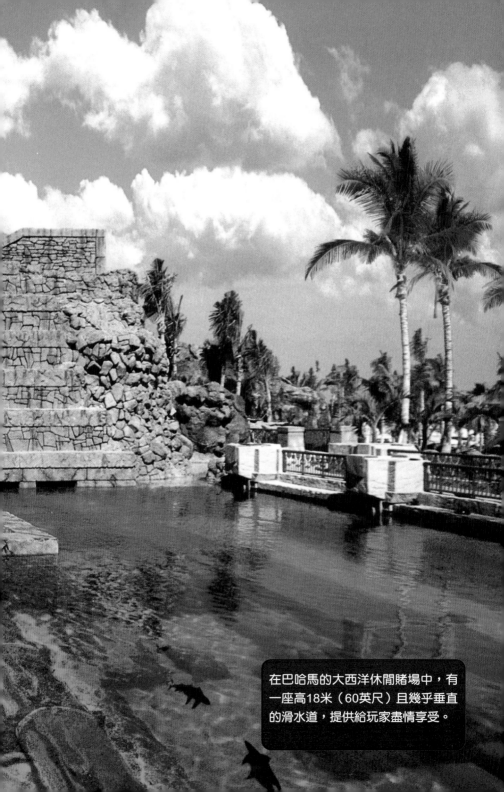

在巴哈馬的大西洋休閒賭場中，有一座高18米（60英尺）且幾乎垂直的滑水道，提供給玩家盡情享受。

智慧博奕── 賭城大贏家

作　　者　貝琳達‧雷佛思（Belinda Levez）
譯　　者　蕭靖宇

發 行 人　林敬彬
主　　編　楊安瑜
責任編輯　杜韻如、李彥蓉
美術編排　劉秋筑、關雅云
封面設計　劉秋筑

出　　版　大都會文化事業有限公司　行政院新聞局北市業字第89號
發　　行　大都會文化事業有限公司
　　　　　110台北市信義區基隆路一段432號4樓之9
　　　　　讀者服務專線：（02）27235216
　　　　　讀者服務傳真：（02）27235220
　　　　　電子郵件信箱：metro@ms21.hinet.net
　　　　　網址：www.metrobook.com.tw

郵政劃撥　14050529　大都會文化事業有限公司
出版日期　2009年10月二版第1刷
定　　價　280元
I S B N　978-986-6846-77-9
書　　號　Fun-04

Metropolitan Culture Enterprise Co.,Ltd.
4F-9, Double Hero Bldg., 432, Keelung Rd., Sec. 1,
Taipei 110, Taiwan
Tel:+886-2-2723-5216　　Fax:+886-2-2723-5220
E-mail:metro@ms21.hinet.net
Website:www.metrobook.com.tw

First published in UK under the title HOW TO WIN AT THE CASINO
by New Holland Publishers (UK) Ltd
Copyright©2004 by New Holland Publishers (UK) Ltd

Chinese translation copyright©2006 by Metropolitan Culture Enterprise Co.,Ltd.
Published by arrangement with New Holland Publishers (UK) Ltd

國家圖書館出版品預行編目資料

智慧博奕：賭城大贏家 /
貝琳達‧雷佛思(Belinda Levez)著 ; 蕭靖宇譯.
--
二版. -- 臺北市：大都會文化, 2009.10
面 ;　公分. -- (大都會休閒館 ; 04)
譯自：How to win at the casino
ISBN：978-986-6846-77-9(平裝)
1. 賭博
998　　　　　　　　　　　　　　98016827

大都會文化事業有限公司

讀 者 服 務 部 　　　收

智慧博奕
HOW TO WIN AT THE CASINO
賭城大贏家

贏錢沒有竅門，「知己知彼」才能創造奇蹟；
想要秒殺莊家，智慧博奕才是致勝關鍵點！

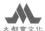 大都會文化　讀者服務卡

書名：**智慧博奕**— 賭城大贏家

謝謝您選擇了這本書！期待您的支持與建議，讓我們能有更多聯繫與互動的機會。
日後您將可不定期收到本公司的新書資訊及特惠活動訊息。

A. 您在何時購得本書：＿＿＿＿年＿＿＿＿月＿＿＿＿日

B. 您在何處購得本書：＿＿＿＿＿＿＿＿書店，位於＿＿＿＿＿＿＿(市、縣)

C. 您從哪裡得知本書的消息：
　　1.□書店　2.□報章雜誌　3.□電台活動　4.□網路資訊
　　5.□書籤宣傳品等　6.□親友介紹　7.□書評　8.□其他

D. 您購買本書的動機：（可複選）
　　1.□對主題或內容感興趣　2.□工作需要　3.□生活需要
　　4.□自我進修　5.□內容為流行熱門話題　6.□其他

E. 您最喜歡本書的：（可複選）
　　1.□內容題材　2.□字體大小　3.□翻譯文筆　4.□封面　5.□編排方式　6.□其他

F. 您認為本書的封面：1.□非常出色　2.□普通　3.□毫不起眼　4.□其他

G. 您認為本書的編排：1.□非常出色　2.□普通　3.□毫不起眼　4.□其他

H. 您通常以哪些方式購書：（可複選）
　　1.□逛書店　2.□書展　3.□劃撥郵購　4.□團體訂購　5.□網路購書　6.□其他

I. 您希望我們出版哪類書籍：（可複選）
　　1.□旅遊　2.□流行文化　3.□生活休閒　4.□美容保養　5.□散文小品
　　6.□科學新知　7.□藝術音樂　8.□致富理財　9.□工商企管　10.□科幻推理
　　11.□史哲類　12.□勵志傳記　13.□電影小說　14.□語言學習（＿＿＿語　）
　　15.□幽默諧趣　16.□其他

J. 您對本書(系)的建議：

K. 您對本出版社的建議：

讀者小檔案

姓名：　　　　　　　性別：□男 □女　生日：　　年　　月　　日

年齡：1.□20歲以下 2.□21—30歲 3.□31—50歲 4.□51歲以上

職業：1.□學生 2.□軍公教 3.□大眾傳播 4.□服務業 5.□金融業 6.□製造業
　　　7.□資訊業 8.□自由業 9.□家管 10.□退休 11.□其他

學歷：□國小或以下 □國中 □高中／高職 □大學／大專 □研究所以上

通訊地址：

電話：(H) ＿＿＿＿＿＿＿＿＿＿(O) ＿＿＿＿＿＿傳真：＿＿＿＿＿＿

行動電話：＿＿＿＿＿＿＿E-Mail：＿＿＿＿＿＿＿＿＿

◎謝謝您購買本書，也歡迎您加入我們的會員，請上大都會文化網站 www.metrobook.com.tw
登錄您的資料，您將會不定期收到最新圖書優惠資訊及電子報。

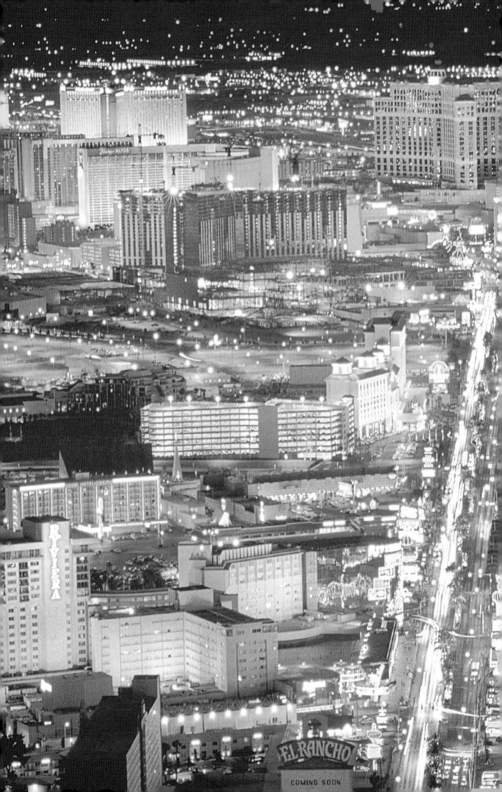

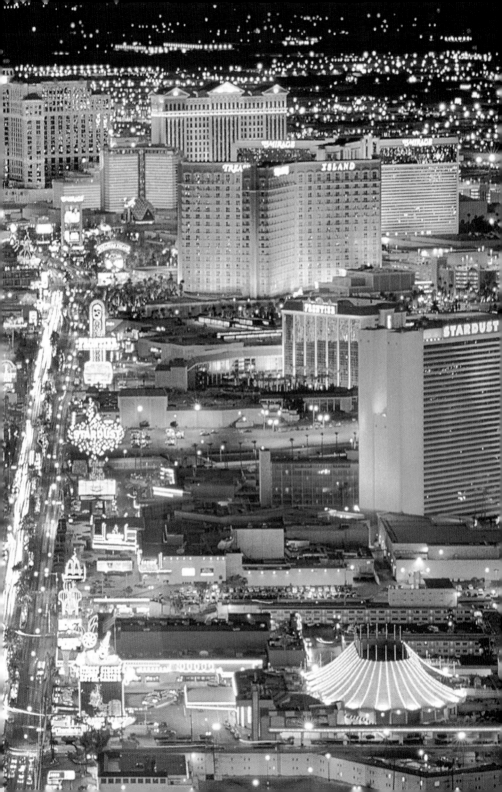